"字"我修养

字体设计原理与实践

李大为 编著

清华大学出版社
北京

内容简介

这是一本关于字体设计的教程，全书一共分为6个章节。第1章主要讲解字体设计的基础知识，包括字体的结构、类别和设计方向等，让读者初步认识字体设计，并且打下坚实的基础。第2章和第3章讲解字体设计的入门到进阶的设计方法，由易到难，层层递进，让读者能够学习并掌握字体设计的方法。第4章～第6章以案例的形式具体分析品牌字体、海报字体和游戏字体的具体设计方法，不同类型的字体具有一定的设计规则，掌握这些规则，能更自如地进行字体设计。

本书不仅可以作为各大艺术院校设计专业的教材，也可以作为各类设计从业人员的参考用书。希望通过对这本书的学习，读者的字体设计能力能有所提高。

本书封面贴有清华大学出版社防伪标签，无标签者不得销售。

版权所有，侵权必究。举报：010-62782989，beiqinquan@tup.tsinghua.edu.cn。

图书在版编目(CIP)数据

字我修养：字体设计原理与实践 / 李大为编著 . —北京：清华大学出版社，2021.6
ISBN 978-7-302-58175-8

Ⅰ.①字… Ⅱ.①李… Ⅲ.①商业广告—美术字—字体—设计 Ⅳ.① J292.13 ② J293

中国版本图书馆 CIP 数据核字 (2021) 第 093750 号

责任编辑：李　磊
装帧设计：钟　梅
责任校对：马遥遥
责任印制：丛怀宇

出版发行：清华大学出版社

　　　　网　　　址：http://www.tup.com.cn，http://www.wqbook.com
　　　　地　　　址：北京清华大学学研大厦A座　　邮　　编：100084
　　　　社 总 机：010-62770175　　邮　　购：010-62786544
　　　　投稿与读者服务：010-62776969，c-service@tup.tsinghua.edu.cn
　　　　质 量 反 馈：010-62772015，zhiliang@tup.tsinghua.edu.cn

印 装 者：北京博海升彩色印刷有限公司
经　　销：全国新华书店
开　　本：170mm×240mm　　**印　张**：11　　**字　数**：274千字
版　　次：2021年8月第1版　　**印　次**：2021年8月第1次印刷
定　　价：69.00元

产品编号：090915-01

前言 PREFACE

从小我就热爱汉字，记得5岁时，那时候还没有上学，父亲就教我写汉字，最先接触到的4个字就是"好好学习"，反复写了几次，父亲看后很是喜欢，并鼓励我多写汉字，这是我最早接受的字体启蒙。

之后上小学和初中，我总是找出自己喜欢的汉字，把它图形化。这让我对字体设计和平面设计产生了浓厚的兴趣。真正开始接触商业字体设计是在高中的时候，那时候电脑很少，租用了超市老板的一台电脑，开始在网上接触字体设计和制图软件，并且给自己制定了一些学习计划，在网上找了一些例子练习，同时在业余时间学习美术的课程。

我在大学读的是视觉传达专业，开始接受平面设计领域的系统化训练。每次下课我都要练习字体，不到自己满意的结果就不罢休。经过这样不断的练习，我积累了3本字体速写本，都是用铅笔、中性笔、圆珠笔和钢笔画的草图习作。大量的练习让我掌握了字体设计的基本规律，扎实的基本功让我的字体设计更成熟。

如果苦练基本功是我设计的起点，那么交流和分享是我走向专业设计人员的另一个法宝。大三的时候，我进入了一个设计群，得到了无数的帮助，我也渐渐喜欢与人分享，毫无保留地把理解到的知识分享给更多人。毕业后，由群友的推荐，加上自己的字体作品，让我进入了一家非常知名的广告公司。从那时起，我开始独当一面，担任地产项目设计师，公司经常会把额外的竞标项目让我做字体投标，结果都不负众望。

2014年，随着找我做设计的人越来越多，我创立了自己的第一个公司，从事设计工作之余，开始做一些字体设计教程。我是从理论教育学习过来的，我知道有时候太多的理论并不能让手上功夫更好，要想手上功夫更好，必须要在理论的指导下多练习，才能做出更好的作品。"三分学，七分练"是我始终秉持的方针。

2017年下半年，清华大学出版社找到了我，我也是颇为期待，希望能把这些年的学习经验分享出来。本书汇集了几十个商业案例，都是我从事设计行业后的实战案例，希望能对后学者有帮助。以上是一个设计从业人员的自白，希望能对想要进入这个行业的你有一些启发，谢谢！

本书附赠字体设计的AI源文件和Illustrator软件学习视频教程，请扫描右侧的二维码，然后将内容推送到自己的邮箱中，即可下载获取相应的资源。

编者

目录 CONTENTS

第1章
认识字体

1.1 字体类别　　2
 1.1.1　西方字体分类　　2
 1.1.2　中国字体分类　　2

1.2 字体的构成　　4
 1.2.1　点构成　　4
 1.2.2　线构成　　5
 1.2.3　面构成　　6

1.3 大局识字体　　7
 1.3.1　字体设计的原则　　7
 1.3.2　字体的结构　　7
 1.3.3　字体的表现感　　9

1.4 字体的感情色彩及运用方法　　10
 1.4.1　何为字体的感情色彩　　10
 1.4.2　字体感情色彩中的字形　　11
 1.4.3　字体的感情色彩怎么用　　15

1.5 字体设计的方向　　16
 1.5.1　字体的标准化　　16
 1.5.2　字体的趣味化　　16
 1.5.3　字体的时尚化　　17
 1.5.4　字体的创意化　　17
 1.5.5　字体的经典化　　18

1.6 字体设计的常用工具　　19
 1.6.1　Illustrator 工具　　19
 1.6.2　Photoshop 工具　　19
 1.6.3　铅笔工具　　19
 1.6.4　毛笔工具　　20
 1.6.5　数位板工具　　20

第2章
字体设计的入门技巧

2.1 利用工具设计　　22
 2.1.1　Photoshop 造字　　22
 2.1.2　手绘板造字　　26
 2.1.3　Cinema 4D 造字　　27

2.2 字体设计巧妙构思　　28
 2.2.1　字体中的笔触变化　　28
 2.2.2　字体中的图形创意　　28
 2.2.3　字体中的象形元素结合　　29
 2.2.4　字体设计中的形式连接　　30
 2.2.5　字体设计中的创意连接　　31

2.3 字体设计的分减拆　　32
 2.3.1　分　　32
 2.3.2　减　　35
 2.3.3　拆　　37
 2.3.4　删减重组　　38

第 3 章
字体设计的进阶技巧

3.1	古为今用法	40
3.2	纹理添加法	42
	3.2.1 纹理叠加	42
	3.2.2 粗糙轮廓	42
3.3	中国元素法	43
	3.3.1 笔画细节修饰	44
	3.3.2 笔画形变	45
	3.3.3 繁体和篆书的借鉴	46
	3.3.4 图形结合	47
3.4	圆角法	48
3.5	加粗夸张法	49
3.6	笔画图形化法	50
	3.6.1 代替笔画	50
	3.6.2 添加图形笔画	50
3.7	矩形造字法	51
3.8	钢笔造字法	54
3.9	手绘造字法	57
3.10	合成嫁接法	59
3.11	象形物与字结合法	62
3.12	点成字法	63
3.13	线成字法	64
3.14	面成字法	65
3.15	无中生有法	66
3.16	省略法	67
3.17	部首连法	68
3.18	笔画连法	69
3.19	手写法	70
3.20	边框法	71
3.21	书法法	72
3.22	替换法	74
3.23	分解重构法	75
3.24	俏皮设计法	76
3.25	尖角法	77
3.26	断肢法	78
3.27	错落摆放法	79
3.28	四平八稳法	80
3.29	横细竖粗法	81
3.30	条形码法	82
3.31	表面装饰法	83
3.32	几何法	84
3.33	花体结合法	85
3.34	氛围营造法	86

第 4 章
品牌字体设计

4.1	华伦天奴	88
4.2	圣泉伊琳	90
4.3	荔枝金服	92
4.4	西湖小洽	94
4.5	丰收杂粮	96
4.6	锅山打牛	98
4.7	比特创客教育	100
4.8	兰蝶蜜	102
4.9	暖柔	104
4.10	潮航	106
4.11	上善	108
4.12	枸杞味	110
4.13	兼美	112
4.14	杏仁	114
4.15	梦江南	116
4.16	美加洁	118
4.17	盐巴科技	120
4.18	上海 SEO 频道	122
4.19	迷谷教育	124
4.20	从知科技	126
4.21	名师殿堂	128
4.22	刀鱼科技	130
4.23	空之净	132
4.24	舟港湾	134
4.25	臻爱益生	136
4.26	中命	138

第 5 章
海报字体设计

5.1	西游记	142
5.2	楚乔传	144
5.3	食蚁兽	146
5.4	分秒必争	148
5.5	道士下山	150
5.6	刷新纪录	152

第 6 章
游戏字体设计

6.1	迷谷动物园	156
6.2	魔法节	158
6.3	蛋蛋节	160
6.4	传说	162
6.5	军师令	164
6.6	智策堂	166

第 1 章

这些年,字体设计越来越流行,有很多人直接上手就做,但是缺少一些理论学习,我们在这里总结了一些字体学习的方法,希望对刚入门的你有所帮助。

1.1 字体类别

"字体不在多,而在于精",汉字是一种特殊的符号,它不仅仅满足人们了解信息的需求,随着社会的发展,字体也更加注重审美,但是想要把字体做得精,首先应该先了解字体的类别和结构构成。

1.1.1 西方字体分类

字母体系分为两类:Serif(衬线体)和 Sans Serif(无衬线体)。

Serif:字的开始和结束笔画有额外的装饰,而且笔画的粗细会有所不同。

常见字体有 Times New Roman、Georgia。

Sans Serif:是无衬线字体,各个笔画粗细一致,无其他装饰。

常见字体有 Verdana、Arial、微软雅黑。

1.1.2 中国字体分类

汉字字体博大精深,从古到今大约可分为以下六类:小篆(秦)→隶书(汉)→楷书(魏晋)→行书→草书→宋体。

西方也将汉字分为了 Serif(衬线体)和 Sans Serif(无衬线体)两类。

常见的衬线体汉字是**宋体**。

宋体起源于中国明朝。当时雕版印刷术的应用已经十分广泛，由于用来制造活字的木头中纹路大多为水平方向，在刻字时就造成了横笔画细、竖笔画粗的视觉效果。由于当时印刷技术还不是很成熟，造成了字体的磨损，为了防止字体变得模糊不清，就在横笔画的两端加粗并增加三角形装饰。使用宋体所印刷出来的文章因其有粗有细的特点，使得阅读起来很连贯、有音律感。

常见的无衬线体汉字是**黑体**。

黑体是后现代字体，没有了宋体的横细竖粗的笔画变化，而是横竖粗细一致、方头方尾的传统方块字，能够很好地适应低分辨率的电子屏，顺应了互联网时代的要求。

在实际的商业应用中，除了衬线体和无衬线体外，还有其他分类：书法字体、卡通字体、异形字体、象形字体等。这些就可以说是字体设计，也可以说是对文字的美化修饰和二次创造的过程。

书法字体： 形体流畅，苍劲有力，一般用于中国古风、水墨、古典的场景中。

卡通字体： 通常圆润俏皮，没有太多硬线条，一般用于卡通、可爱、活泼的场景中。

异形字体： 多为某一具体项目特别设计的字体，气质、形体多与项目具体要求和特质相符，往往极富有个性。

1.2 字体的构成

在实际设计中，笔画的应用非常灵活，点和线的应用并不是绝对的，可以根据实际需求进行构思和落实。数学世界里的几何图形和大自然中一些天然美的事物都可以作为字体设计的元素。

1.2.1 点构成

点构成是以点去代替一些笔画或笔触，打造一种视觉上的冲击力或趣味性。在应用上主要有两个方向，一个是讲究形状构成，另一个是讲究内涵创意。

1. 形状构成

点状圆形较多地应用在食品品牌名称的设计中，特别是一些零食类产品和农副产品，例如海鲜小零食、口水鱼、牛肉粒、麻辣风味零食小吃和海苔蘑菇等。一些洗洁用品也会经常选择点构成，因为点构成的字体显得活泼健康，还能设计出水泡、气泡和泡沫的形象。此外，因为圆形很容易让人联想到热气球、皮球、弹珠等充满童心童趣的事物，而教育类产品大多都面向于少年儿童，因此点构成也时常出现在教育类产品的字体创作中。

以"刀鱼"为例，"鱼"字的4点用4个不同大小的黑色圆点来构成，大的圆点配上外面的线条，构成了鱼的眼睛，利用点进行巧妙设计，给人带来了视觉上的轻快感，并且显得活泼俏皮。

2. 内涵创意

在字体设计中，创意表现和运用是非常重要的，它是一种对现实存在事物的理解和认知，所衍生出的一种新的抽象思维和行为潜能。旧元素也可以变化成新元素，把旧元素进行拆开、重新排列组合就能够组成一个全新的、未知的元素。以这种方式进行的字体设计往往是点睛之笔。

以"鲤鱼"为例，两个黑色的点构成鱼形图案，体现出鲤鱼的形态，"鲤鱼"两个字的设计中则巧妙地运用"笔画连笔""柔边笔画"等方法，给人视觉上的流动感，又不失鱼儿活泼的特性。

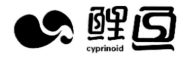

1.2.2 线构成

线条是大自然中很常见的视觉构成元素,人体形态或艺术雕塑品的外形轮廓都是用线条勾勒成的。线条本身就有天然的细腻美感,能够体现天然美、女性自然的柔美和纤细美,并且线轮廓有粗有细,像琴弦符号一样富有韵律感。

在一些想要表现青春时尚特征的品牌设计中就可以采用线构成,如琴行、奶茶店、纱窗馆、艺术画馆、英伦风产品等,线条能够赋予品牌更多的艺术节奏感。

汉字笔画有多有少,一个汉字笔画的多少会影响每个笔画的变换和运用。笔画少的,空间感就比较强,也可以体现出透气感。笔画繁多,这时候空间间隙就会比较拥挤狭窄,如果采用线构成,会更容易安排笔画位置,整体效果会更清晰。

"仙草味"的案例就充分地利用了线构成。

1. 刚性笔画

刚性笔画,顾名思义就是字形偏硬的字体,其横、竖、撇、捺都用直来直去的形式进行表现。因此也可以将刚性笔画理解为直笔画。只是直笔画所表述的是笔画上的形态特征,而刚性笔画则更偏重表述它的整体气质。

刚性笔画的构成可分为主干、枝节和钩角3个部分,主干是竖、撇和捺,枝节是横、点和钩,钩角则是对枝节的一种细节处理,用以增强整体效果。

刚性笔画一般较多地应用于工业和房地产行业,教育和媒体行业也偶有青睐,其特点是结构扎实又不失美感,一笔一画周正凛然,与建筑的钢架结构有异曲同工之妙,激情、火热、大气、坚硬等都是它的标签。在你想要体现事物的冲击力、正义感时,刚性笔画会是一个很好的选择。

2. 柔性笔画

柔性笔画，顾名思义就是字形柔软且富有韵律感的字体，如果一定要说柔性笔画像什么，大约就是自然中的河水、涟漪和云雾，或者是飘扬的丝带、纤柔的肢体、顺滑的头发……与刚性笔画的坚硬刚强不同，柔性笔画展现的是温和、可爱、唯美、自然和纯净的感觉。

设计柔性笔画时，用得最多的就是曲线工具、钢笔工具和锚点转换工具，设计重点在于字形的流畅性，用柔性笔画设计的字体特别适用于偏女性或温柔类型的提案。例如化妆品、护肤品、有机食品，以及一些养生美颜的饮品类品牌。

1.2.3 面构成

面是线移动的轨迹，在字体中使用面构成，在去字体化的同时又不失掉字体的识别性。需要注意的是面构成的间隙在缩小过后应该保留最基本的间隙，保证透气感，不要把笔画黏在一块，要把间隙控制在合理的范围之内。

肌理在字体的设计上，展现出来的是一种独特的粗糙感和颗粒感。字体中面的肌理表现除了视觉上的美感外，还有一种重要的作用，就是肌理有着超出预期的审美。

肌理是具有特殊形式的美，只是从"看"这种视觉角度，就能感受到触觉上的面所带来的质感和纹理感。从审美的角度出发，研究肌理的特征和属性并充分应用在字体设计上，为字体设计提供了更多的视觉语言和表达手段。

1.3 大局识字体

字体设计在平面设计中的作用越来越重要。例如在标志设计中，字体设计起到了画龙点睛的作用。一个好且成熟的字体设计，有时候会比图形带来更加明显的感受和更加具有说服力的效果。文字是平面设计构成中灵魂般的存在，不仅担负着人们阅读的重任，而且更有着塑造视觉审美风格和强化设计主题的重要功能。

当今软件和科技的更新换代很快，Cinema 4D 和 After Effects 软件的应用也越来越广泛，这就可以让设计师使用软件用类比各种材质或形式的方法展示字体的不同效果。但不管字体字形怎样变化，字体设计的基本原则是不变的，了解字体设计的原则会在一定程度上增加对设计的认知和设计的自由感，所以了解设计基础和原则是很重要的一步。

1.3.1 字体设计的原则

字体设计的原则主要有以下两个方面。

1. 形义结合

从需求出发，从字义出发，形义结合。这是决定字体设计方向的重要原则。一个字的意思可能有很多个，一个词常常也有不一样的词意，所以设计时考虑整体字义是很重要的。在删减繁重没意义的元素的同时从艺术上尝试更多的可能性，这样才能使得形义结合融为一体。

2. 易于辨识

设计字体时同样要把握好度，过于注重艺术造型从而使得字形变得抽象、无法辨别，就算表现得再美也失去了设计的意义。

"南山竹"这3个字无论从哪个设计方向都能变化出无数个字形，不同的字形设计都能从不同的角度表达字义，但表达程度有所不同，经过多次多方面的沟通尝试，最终才确定了最适合的方案。

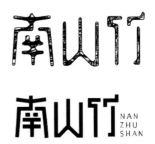

1.3.2 字体的结构

接下来先了解一下最基本的两种字体：黑体字和宋体字。

宋体的特点是方正有形、粗细有致、端庄大气、横细竖粗，同时有着极具表现力的笔画规律。因为在人们阅读时使用宋体会有一种舒适体验，所以常用于书籍、杂志和报纸的正文排版。

黑体是汉字体系中重要的字体之一,笔画端口方直,笔画粗细一致,表现上简单又直观,字形起笔收笔都是方形平底,所以也称之为方头体或等线体。

因为黑体字笔画整齐划一,所以它只能是一种装饰字体,而不是书法字体。黑体在字架上吸收了宋体结构严谨的优点,在笔画的形状上把横画加粗,把宋体的耸肩角削平为等线状,形成横竖笔画粗细一致,将宋体的尖头细尾和头尾粗细不一的笔画变为方形笔画。

1. 字体重心

注意这里说的重心不是指在 Illustrator、Photoshop 或其他软件里用标尺"量"出来的字体正中心,而是指我们眼睛"看"到的视觉中心,视觉中心往往比较偏上一些,这导致字体的重心都比字体的正中心更高。熟悉和掌握字体的重心,是学好字体的基础。对于字体的重心可以多从整体外形或字形主干笔画入手,把握整体重心。

2. 上下对比

纤细雅致的字体线条细腻,字形修长大方得体。在做这种类型的字体时,需要将字体的重心靠上,拉长字形的下半部分,让字形看起来精致修长,可以当作是一个九头身的美女,利用字体正负形原理,在字体下半部分增大空间,做出纵向延伸。这类字体适合内文排版、手机系统和内嵌程序等应用,同时也可适用于名片设计、平面设计、广告设计、企业 Logo、商标注册和电视台广告等领域。

3. 粗细对比

进入互联网时代，越来越多地使用黑体字，因为黑体字能够很好地适应低分辨率的电子屏。但是在做黑体字时，经常会遇到字体横竖之前的空间不够用，结构很紧密不透气，这时可以增加笔画之间的粗细对比，以及正负空间内的粗细对比，使得整体结构在不失设计感的同时更加保持平稳。

1.3.3 字体的表现感

重量感：方正黑体等白色空隙地方少的字体，关键词是重量、运动、强调。

柔软感：兰亭细黑等字体，关键词是轻盈、轻松、巧妙。

童趣感：幼圆、丁丁手绘体等儿童手绘字体，关键词是儿童、活泼、简单、直观、童趣、幼稚、随意。

严肃感：宋体、楷体等书法传统字体，关键词是正式、官方、公告。

复古与现代：衬线体与非衬线体，复古要用到衬线体多一些，而现代用非衬线体多一些。

1.4 字体的感情色彩及运用方法

字体也是有感情的,做字的时候要把字当成人去设计,这个字表达出来的感情是什么,是阳刚之气,还是温柔之气,抑或是成熟大气,还是可爱萌萌哒,都需要认真考虑。字体的感情色彩需要把字体结构与笔画根据想要的风格表现出来,尽量让字体既有美感又有性格。

1.4.1 何为字体的感情色彩

我们常用"字如其人"来形容一个人的气质,一个人的性格和阅历会通过字体表现出来。字体同样也可以看作一个有着不同感情色彩的人,一组不同的字体会给人带来不同的视觉感受,并能在视觉冲击力上营造出强弱之差。

下面这个"黄种人"案例,横细竖粗,每一个笔触的两端都会有不同程度的形变,在视觉上形成自然、淳朴、踏实、厚重的感觉。不同的字体形式赋予字体不同的性格,也给阅读者带来不同的情感感受。在字体设计的时候应该立足于实际,从文字内容的含义和需求出发。

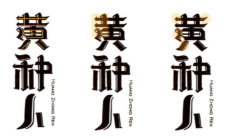

字标基本是由字体形式、基础笔画和细微处装饰这些构成。字体形式的稳重与坚挺、基础笔画的分布、细微处装饰直接决定一个字的成品形象。字体的形象就像一座大楼一样,如楼房的地基、楼盘的材料和装修效果都决定了建筑的形象。以下用一张简单的对比图,让大家理解字体的基本要素与组成部分,从而理解字体设计的技法。

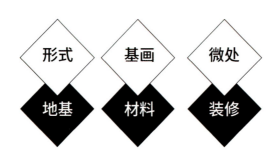

高低错落的大楼带给人一种变化又有规律的感觉。

比如看到宽的楼层，就会觉得楼层坚固而且厚实；看到高的楼层，就能感觉到高大和帅气。字体和建筑一样，字体直观的感觉变化也可以让人产生不同的感觉与喜好。每个人的喜好不同，就会产生不同的美感。消费人群不同，字体采用的结构形态也会不一样。

字体的粗细厚度、形状和细微处变化的差异，可以打造出多姿多彩的字体风格，给人不同的感受。

1.4.2 字体感情色彩中的字形

在了解了这些字体具体的要素之后，需要解决字体属性和性格等问题。下列字体设计中的性格不一定是完全正确，但是可以把字体做到与某种性格相靠拢，一个字体性格里甚至可以包括多种表现形式，这需要灵活运用，量变达到质变。

1. 字形结构对比

扁平 vs 瘦高

庞门正道标题体　　VS　　站酷小薇 Logo 体

汉字给人非常方正的感觉，汉字也称作"方块字"。在做的时候字体可以是横版矩形，也可以是竖版矩形，或者是正方形上下一样的方块形象，都能体现出不一样的效果。

字体除了方块化之外,也可以做得秀气一些,细高的字体很有文艺范,这样的字体在表现化妆品或者一些女性品牌的时候很恰当,也可以运用在其他纤巧的品牌名上。

松散 vs 紧凑

思源黑体 CN　　　vs　　　站酷文艺体

字体设计不只是讲究象形创意,还需要讲究空间透气的美感。空间的透气感可以采用留白设计,给人感觉轻松、安静、不喧哗的视觉感受。如果字体的线条分布很均匀,留白的地方很多,空间感就会很足够,能够产生高雅的感觉,"野外花坊"案例就是采用这种手法。

"水木者"案例通过空间分布形成了形式感较强的字体,紧凑的内部空间传达出紧张的情绪,但结合了瘦高和纤细体态后,增加了几分优雅和柔软的感觉。

2. 笔画对比

构成字体最基础的单位就是笔画,笔画不仅是字体的基础,而且对字体性格的表现也有着十分重要的作用。不同的笔画设计可以让相同的字传达出不同的感受。

细 vs 粗

思源宋体 CN 细　　VS　　思源宋体 CN 粗

细笔画能给字体营造出现代感和现代工业化，如右图中的"华创园"。

粗笔画会使字体醒目，增加力量感、信赖感和责任感，但是要注意笔画不能太粗，需要把控好字体的负空间，"山木"案例的笔画粗细就恰到好处。

在进行字体设计时，对笔画的把握要很到位，每一个字的粗细变化需要有自己的原则。开始设计笔画的时候，需要为笔画的粗细制定多个方案。

做字的时候一定要养成一个缩小看的习惯，因为字体的透气感通过缩小观看才能正确地验证出效果来，放大看很容易丢失一些视觉信息。

曲 vs 直

直线结构讲的是规则，曲线结构讲的是灵活运用。

思源黑体 CN 直　　VS　　站酷快乐体 曲

在字体里面，笔画以曲线为主，可以营造出柔和、可爱、飘逸和亲近感。而直来直往的笔画，则能让字体显得干脆利落，表达出速度和力量感。

在"渔小妹"案例中曲线运用得虽然略夸张，但显得比较可爱。需要注意的是，如果运用了曲线，那一定要保证线条的流畅度。

如果笔画直来直去，既想要表达出干脆、直接、率性，同时又要不失可爱感，那么可以让整体结构或者部分结构变化更大一些，或者让字体细节的特征更加丰富一些，这样就不会让字体看起来很呆板无味。如下图中的"言行果"案例，3个字都是运用了直且平的笔画，但是在每一笔的结尾处都出现了小的缺口作为点缀，缺失的美就体现出来了。

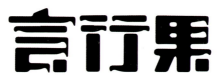

繁 vs 简

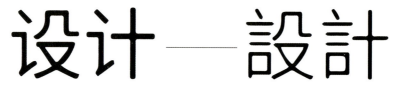

字体在处理上有时候会用到繁体字体，这样能够突出字体的个性，使人记忆深刻，但是这样处理有一定的先天条件，假如这个字在繁体上并不漂亮，就不需要采用这种表现手法。

繁简的处理主要是讲究高大上，比较国际化的品牌都可以用繁体去表现。

传达古韵味的字体不一定要用繁体，相反表达现代感也不一定必须是简体，如下图的"一代妖狐"案例，采用书法体进行设计，虽然是简体字，但是古风韵味却特别强。

具体要运用什么样的字体，还是要根据字体的先天条件与客观感受来决定，简体书法的识别性比繁体要高，必要的时候书法字体可以采用简体。

1.4.3 字体的感情色彩怎么用

我们在接到一个项目的时候,需要根据客户的具体要求和品牌调性来确定适合品牌感情色彩的字体,具体方法可以从以下 3 个方面来尝试。

1. 需求归纳

第一步根据客户联想一些相关的关键词,不要给自己设限,在想了 10 个左右以后,再从所想的关键词里面进行筛选提炼概括出 3~4 个关键词,按照重要性依次筛选出来作为备用。

2. 感情色彩分析

关键词确定出来以后,再把它们和字体的感情色彩进行搭配,是要表现女性化还是男性化,是体现时尚还是国潮风,是展示厚重还是纤细等。

3. 字体设计

确定好要设计的字体属于哪种感情色彩后,再去做字就会变得容易很多了,只需通过字体的感情色彩确定好它的面向对象、方向风格定义和设计切入点,这样就有了明确的设计方向。下面简单地归纳了字体的面向对象、方向风格定义和设计切入点。

01 面向对象	02 方向风格定义	03 设计切入点
女性	时尚	扁平
男性	简约	厚重
老人	文艺文化	纤细体
小孩	传统复古	纹理
高端奢侈品	现代科技	松散活泼
亲民商品	国潮风	紧凑庄重
	欧美风	

另外还可以从行业特点或者适用何种环境的角度去考量字体将会如何进行展示和使用、将会使用什么样的材料进行制作加工等,这样才能保证字体在实际应用中有极强的识别效果。如果想在各种载体中达到真正的适用和统一,那么更多的是需要大家自己在实践和练习中去摸索和灵活应对。

1.5 字体设计的方向

当我们掌握了一些基础的造字法和工具后,就可以开始接案子了。每个案子的 Brief(创意简报)基本都是宽泛的要求,如要有创意、要美观和设计独特等。创意的实现过程是在设计师的案头完成的,没有经验的设计师拿到 Brief(创意简报),总会感到不知所措,这里为字体设计提供一些基本的方向。

1.5.1 字体的标准化

标准化属于初级的字体设计。标准字,大部分是黑体和宋体,是对一些字库里的字的直接应用。如下图所示,"王老吉"属于刻碑体,"花瓣"属于细黑体,"中信地产"属于宋体,"麦当劳"属于黑体,"支付宝"属于粗黑体,"德克士"属于细黑体。标准化的字体层次略低,基本上没有涉及太多的设计。

标 准 化 类 型

1.5.2 字体的趣味化

趣味化的字体等级比标准化略高一筹,字体字形一般用黑体和宋体作为原型,然后在这个基础上进行修改,做出一些趣味性的变化。设计师可以在笔画的连接处和偏旁部首上修剪出一些形状,例如"京东"就是在宋体的基础上修剪出变化,"视觉中国"则是在菱形体的基础上把尖头改成平头并修剪整齐,最终的字体效果看起来很简约大气。当然,字体的趣味化也可以获得其他的气质表现,这个要根据客户的需求和设计定位来决定,例如"淘宝网"的字体就有一种圆润厚实之感,又带着点俏皮,特别生动活泼。

趣味化的字体设计也比较简单,在设计上只比标准化字体多了一些美感上的修整,但也只是单纯在形式上变得有趣了一些,而缺少寓意上的创新。

趣 味 化 类 型

1.5.3 字体的时尚化

时尚化的字体就比较高级了,原创性较强,在商业应用上较为广泛。比如"可口可乐"的字体就比较时尚,中间的飘带式设计非常有节日喜悦感,而连笔出来的细笔画一圈一圈的,很像涟漪,很能体现可乐带给人们的欢快清爽感;"蓝月亮"的字体虽然较为简单,但3个字之间的连接十分自然流畅,而月亮图形与字体的结合更是巧妙直观。

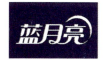

时 尚 化 类 型

时尚化的字体层次比较高,设计工作量也比较大,因为需要一些创意,还要考虑元素的合理应用,让元素造型符合字词含义,保证整体设计兼具创意和美感,因此对设计师的审美和创意要求都比较高。

1.5.4 字体的创意化

字体的创意化属于字体设计等级较高的一种,以字为图,以图为字,字图完美结合。例如世博会的字标就用一家三口其乐融融的场景来设计"世"字,而北京奥运会的字标则结合了天坛造

型和"北京"两个字,既保留了北京的文化标识,又凸显了文字的创意。

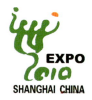 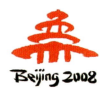

创 意 化 类 型

创意化字体的创意度强,层次也高,能兼具内涵和创意,一般都能满足大中型项目的设计需求。当然,在结合图形和字体的时候,务必牢牢把握美感,切忌图形过多过杂,导致整体设计过于花哨繁杂,掩盖了字词本身的内涵。简单,往往是最大的创意。

1.5.5 字体的经典化

字体的经典化可能是字体设计中难度最高的,但也是设计感最强的,能达到经典化的字体往往要求用最简练的方式表达最丰富的内涵和创意,而图形往往是这方面的最佳选择,因此字体的经典化设计在对字体和图形的要求上通常更偏重图形。例如,下图中代表中国铁路的火车头字体就是一个十分经典的案例,整体看上去是一个由铁轨和火车头组成的正面形象图,但细看就会发现图形是由"工人"这两个字组成的,寓意着中国铁路工人的重要性和中国铁路工业的发展,瞬间就提升了整体层次和创意度,堪称经典。

经 典 化 类 型

字体的经典化层次最高,要求也最高,因此难度也最高。往往要求用最简单的设计表达出整个案子的内涵和外延。这时候就要充分地揣摩理解字词里面蕴含的寓意,然后思考如何用简单的图形和线条来表现。因为简单的东西特别容易记忆,方便广泛传播。

1.6 字体设计的常用工具

工欲善其事，必先利其器。在计算机普及之前，人们就已经开始了对自己的徽牌进行设计，一般用手工绘画再拓印的方式来制作店面招牌和招贴，将设计元素应用其中。随着计算机的广泛应用，特别是 Adobe 公司开发出了一整套设计解决方案，这让平面设计和字体设计变得更加方便和快捷，实现创意的方式也更加多样化。

1.6.1 Illustrator 工具

Illustrator 是一款非常好用的矢量设计软件，在字体设计的过程中，我们经常用它来做字体的造型。在起造型的时候，矩形工具和圆角矩形工具都是不可缺少的工具。

路径查找器工具也是处理笔画时最常用的工具，是 Illustrator 在块面处理上的一大法宝。此外还有修剪和焊接工具，也是字体设计中较常用的工具。

1.6.2 Photoshop 工具

Photoshop 主要用来处理设计稿，以及对字体效果进行深化处理。设计稿中的字体不能直接在计算机中使用，将设计稿扫描到计算机之后，需要用 Photoshop 把设计稿中的字体抠取出来，以便在 Photoshop 中做进一步的设计处理。

1.6.3 铅笔工具

铅笔是字体设计必不可少的工具，在前期草稿设计阶段主要就使用铅笔工具。

标配版：2B 铅笔、卷笔刀、橡皮擦和 A4 纸。

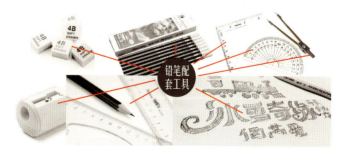

豪华版：全号型铅笔、卷笔刀、橡皮擦、角度尺、直尺、圆规和速写纸。

如果要在外出时进行创作，可以带上自动铅笔，在不用削铅笔的同时，也可以省去携带卷笔刀等工具的麻烦。

1.6.4　毛笔工具

毛笔工具一般用于应对一些书法字体的设计需求。

标配版：中号硬豪、墨水和 A4 纸（或宣纸）。

豪华版：全号型软硬豪笔、墨水和 A4 纸（或宣纸）。

1.6.5　数位板工具

数位板采用 WOCAM 1020 的压感即可。做字体用到的压感不用太细腻，因此不需要采购上万块的大神级别的手绘板。型号选择上推荐 WOCAM 影拓系列。

字体设计的入门技巧

第 2 章

一些简单容易上手的方法无疑能给初学者带来很好的入门体验,比如块面组合法、字库改造法和线条衬线法,都能快速出来成果。在字体设计漫长的成长过程中,这几个方法可以先练起来,加强日后造字的基础功力,再循序渐进地提高其他技术。

2.1 利用工具设计

在做字的时候，选择软件、硬件、工具、材料等是做字前的准备工作，做字和练软件是不分家的，尽量采用主流的软件和硬件。

2.1.1 Photoshop 造字

1. 块面组合法

块面组合法就是直接用块面工具来进行字体设计，比如字体中的横竖笔画，可以直接用"矩形工具"画出来，下图是用矩形工具设计的刚性笔画。

下图是用"圆角矩形工具"设计的柔性笔画。

下面简单介绍一下块面组合法的造字思路。

首先打出字体名称,这里用宋体即可。

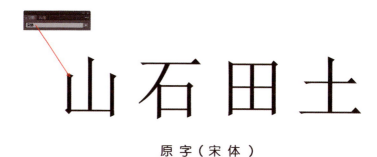

原字（宋体）

用"圆角矩形工具"根据宋体的笔形勾勒出柔性笔画。

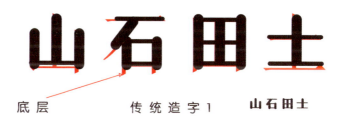

底层　　　　传统造字1　　　山石田土

用"矩形工具"根据宋体的笔形勾勒出刚性笔画。

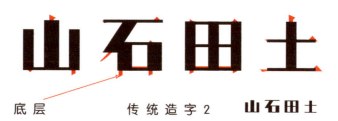

底层　　　　传统造字2　　　山石田土

这样就会出来两种效果,这种方法非常好用,足够用来设计一些简单的字体。

2. 字库改造法

字库改造法就是在已有的汉字上去做变化，改造笔画粗细，改造笔画连接，改造字体的高、矮、胖、瘦，把字拉长、拉宽，产生新的视觉变化。

下面详细讲解字库改造法在字体设计中的应用。

首先确定需要设计的字体名称，考虑好用哪种字体来改造，一般使用黑体、宋体、隶书、迷你准圆体和方正倩体，也有用书法体的，这里采用常规的黑体（方正大黑简体）。

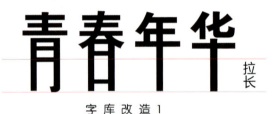

字库改造前

把字体的笔画选中并拉长，切勿把整体拉长，这样会导致字体变形。

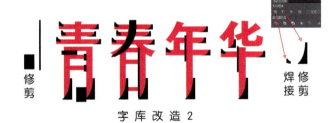

字库改造1

使用"修剪工具"把字体的边角进行细节处理，让字体看起来更漂亮。

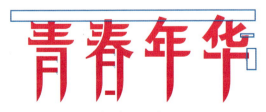

字库改造2

把字体的顶部统一进行修剪，让字体的顶部对齐，这样看起来会更整齐一些。

字库改造3

经过上述调整，字体效果已经基本成形，适当调整字体的长度、粗细和宽窄，加上合适的颜色即可。

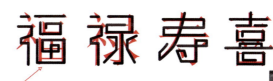

3. 线条衬线法

线条衬线法是指以线条为主进行字体设计，利用线条去勾勒出字体，字体纤细，横和竖的粗细程度一致。下面举例说明线条衬线法在字体设计中的应用。

首先确定将要设计的文字。

用"钢笔工具"沿着红字勾出字形的路径，能连笔的地方尽量连笔设计，这样出来的字体设计感会更强。

在设计完成的字体下方加上4个圆圈。

把字体和圆圈结合在一起，就能做出图腾效果。线条衬线法除了可以做图腾文字，还可以做一些图标，做图标的方法与做图腾文字一样，找图片素材，用线条衬线法去勾勒图标。

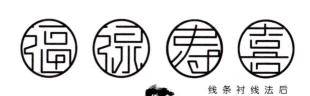

2.1.2 手绘板造字

对于一些需要体现人文精神的字体,用手绘的方式进行设计效果会更好。接下来讲解如何应用手绘板造字。

首先用大宋体写出字体名称作为底字。

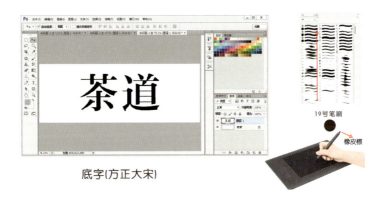

底字(方正大宋)

沿着字体边线画出变形的笔画,会产生很强的加工感。

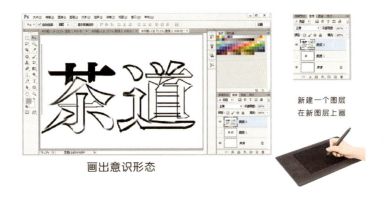

画出意识形态

把字体内部涂黑,也就是把字体中间填满。

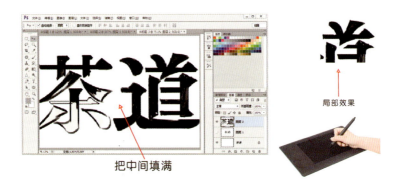

把中间填满

在字体上添加一些杂质,做出陈旧感。

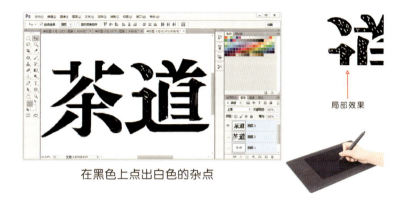

在黑色上点出白色的杂点　　　局部效果

如果配上一些英文或广告语,效果会更好。

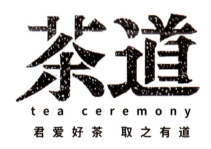

2.1.3　Cinema 4D 造字

　　Cinema 4D 造字能够把字体变成立体效果。基本步骤是:先把字体导入软件,然后加上挤压效果,就能够形成立体字,立体字加上材质以后就可以渲染了。这样的字体比平面字体更有立体感,层次也比平面字体丰富。

C　4　D　造　字　最　终　稿

2.2 字体设计巧妙构思

字体设计,并不单单是笔画的变形,实际上是对字体的创意和变形。当我们看到一个字体时,面对的不仅仅是一个简单的字,而是经过对字体内的横、竖、撇、捺、点、钩等不同笔画进行设计,最终融合而来的一个创意。

2.2.1 字体中的笔触变化

字体设计的方法步骤:①基本字形的选择;②形体的修改;③细化调整。

接下来结合具体的项目案例,来了解一下笔触的变化会带来什么样的不同视觉体验。

【示例】巨人与海

设计需求

此项目是做金融的,在设计的时候要跟行业属性紧密相关,而不是直接根据字面意思。

设计步骤

第 1 步:以工整的矩形做出横线、竖线和斜线,确定基础字形,定下稳重大气的特质。

第 2 步:对笔画进行细节修改,将横线与竖线相交的尖锐地方做圆角处理,减少字体带给人的压迫感和威胁感,并丰富设计感。

第 3 步:改造其他细节,融入与行业属性相关的特征。将斜线改造成鱼钩状,同时提升字与字间的统一性和协调性,海的三点水中的一点改成铜钱状,暗合金融产品的金钱特质。

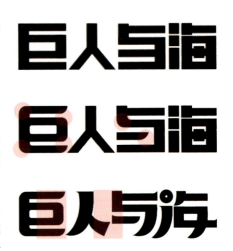

2.2.2 字体中的图形创意

在字体设计中,融入图形创意等辅助设计元素可以让字体变得更加生动有趣,让字形更饱满,

让字意更明确。无论是在字体练习中，还是商业字体 Logo 设计中，常常可以见到这类形式的作品，这里分享一下此类作品的设计心得和经验。

【示例 1】九点钟

"九点钟"是一家超市的字体 Logo。下面左图中的"点""钟"未加图形创意，右图中的"点""钟"添加了钟表的图形。

【示例 2】牛蛙门

"牛蛙门"是一个直播节目的字体 Logo。下面左图中的"蛙""门"未加图形创意，右图中都添加了牛蛙的眼睛图形。

由此可见，在原本的设计中增添图形创意之后，字体 Logo 的形象变得更加丰富，也能够传达更有趣的内容。而这些内容可以让设计锦上添花，并提升字体的识别度和传播率。不仅能够引起更多的关注度，而且也更容易被记住，留下深刻的印象。这些效果都是简单的设计笔画无法替代的。

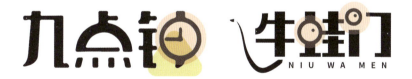

2.2.3 字体中的象形元素结合

汉字是由古代象形文字（甲骨文）演变而来的，具有很强的图形属性，因此在设计字体时可以充分发挥字体与象形元素结合的优势。

回看上面的两个作品，无论是"钟表"还是"蛙眼"，这些图形都属于象形元素，直接表达出了品牌主题或属性。

此外，在运用象形元素进行字体设计时，一定要谨慎细心，不要画蛇添足，如果急于表现而添加了繁多且无用的元素，不仅会让整体显得毫无美感，而且会让画面混乱不如意。

【示例1】好喵咪

"好喵咪"是一家宠物店的字体Logo。首先用粗笔画和细笔画组合成字体的框架，然后把体现猫的象形元素——猫尾巴融入"好"字中，并对其进行圆角处理，最后处理"口"字形以及字体的其他部分，这个字体设计就完成了。

【示例2】蓝湾咖啡

"蓝湾咖啡"是一家咖啡餐饮（客户要求突出品牌，小文艺）。下图由左到右，可以看出这样的规律，最终的图形创意是和原笔画紧密相关的，它们的外形或轮廓极为接近。

由此可以得出一个结论：利用象形元素在设计时要符合字体本身和笔画本身的韵律，这样最终设计出来的象形元素才能与字体融合成一个整体，而不是简单粗暴地将元素进行堆砌，即使再琳琅满目，也会显得很违和。只有合适的象形元素才是可取的，才算得上是好创意，最终才能做出一个好设计。

2.2.4　字体设计中的形式连接

形式连接就是在原有笔画上添加连体效果，一般应用在两个或两个以上字的笔画之间，或者单个字的偏旁与偏旁之间，笔画连接的地方通常是撇、捺、横、横折和横折钩，连接的时候要考虑连贯性，不能出现断裂的痕迹。

如果是柔性笔画连接，就需要特别注意线条的流畅性，最好让连接处宛如一根随风飘起的丝带。如果是刚性笔画连接，就可以尝试做成两个偏旁或两个字之间手牵手的效果。

形式连接对创意度要求比较低，纯粹是为了形式感和美感，因此形式连接是字体处理中比较常用、好用的连接方式，可以适用于任何字体。在这里我们要注意一个字体图形上的锚点数，要在保证字体质量不变的基础上尽量减少锚点的数量。

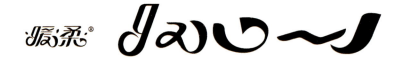

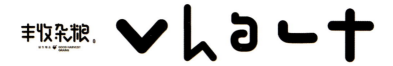

2.2.5 字体设计中的创意连接

创意连接重在"创意"二字,做创意连接时,一般都会带入设计师自己的想法,可能是某个具体东西简化后的效果,如下图所示。

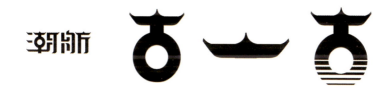

做创意连接时,可以完全放开自己的思维,天马行空地去想,只要跟字意有关的元素都可以先提炼出来,以备后续挑选使用。"潮舫"这个案例,就很好地结合了"船只""江上亭阁"的元素,展现出了一个不同的视觉效果。

字意元素的表现形式有两种,一种是线(线条),另一种是面(平面)。在具体使用上,则可以采用线、面或线面结合等多种形式。需要特别注意的是,字意表现里最好采用剪影方式,要避免复杂的颜色或局部彩色的用色方式。

字体的转折处可以处理成想要的物体效果,如果是一些具备先天条件的象形字,则可以直接做成具体的象形效果,例如"水"字就可以直接处理成水流动的效果,而"火"字可以处理成火焰燃烧的效果。

字体设计往往还要注重字词寓意,有些字和词不能简单拆开按单个字去做设计。比如"美颜"这个案例,美的两个"点"巧妙地用"圆圈"替换了,外部圆圈的连接又给两个字建立了联系,让整个字体都充满了一体感。

2.3 字体设计的分减拆

假如设计出来的艺术字与普通常见的字体差不多,那么就没有特别的地方,很难说有什么价值。要想让字体有足够吸引人的魅力,那必然要花费时间去创造"小心思""小创意"。

对字体进行处理加工的方式有很多种,分、减、拆是字体设计中十分基础常用的3种处理方式。

2.3.1 分

分的含义就是"分笔",分笔是将原有的字体笔画进行分笔处理,有些笔画可以分,有些笔画不一定可以分,能不能分笔主要看分笔会不会破坏识别性。

分笔以后字体的设计感会加强一点,有一种熟悉而又陌生的美感,但不能太过于进行分笔,还是需要以识别性与美感为基础。

1. 分笔

下面的"希颜"做了一个分笔的处理。分笔的笔画不多,但是加强了字体的细节和耐看度,"希"字在上面交叉处做了类似 X 形的分笔处理,增加了字体美感,分笔和不分笔可以配合使用。分笔不是想怎么分就怎么分的,通常是在两处关键的地方做一些分笔处理。通过下图中可看出分笔的手法是最容易出效果的,也是平时用得最多的。

不管笔画是由线构成还是面构成的,在设计时都可以进行分笔处理。适当的分笔处理,可以让简单沉闷的字变得活泼起来,有一种透气感。

【示例 1】橙心橙意

"橙心橙意"4个字分的笔画就比较多了,识别性略有降低,但是因为是成语,其本身能够起到辅助研读的效果,从而提升识别性。成语或更容易用分笔效果,这样能够提升字体的时尚感。

【示例 2】年华绝代

"年华绝代"也采用了分笔处理,绝字的分笔,融入了中国古代的回形纹,这种叫作回路字形笔画处理。分笔的处理制造出机器打字的效果,增添了时尚的复古感。

2.分面

分面也是字体设计中常用的手段之一,这里的面是指整个字体方块产生的面,用切割法把字体的笔画给分离出来。

分面可以打造出一种迷宫效果，迷宫需要有出口和入口的设计，但是不能过分切面，容易形成蜘蛛网效果。把分面的块数固定在能切出字体，这样会有一种设计图的美感，但是在进行分面设计时，也要注意字体的识别性。

2.3.2 减

减法就是把字体一部分的笔画减去,产生一种强烈的人工处理感,打造出一种简约风格。

对笔画进行减除的时候,需要注意重要结构不能减去,尽量减去繁多的笔画,比如有的字减掉笔画以后,会被人认成是错别字,要避免产生错别字的嫌疑。

1. 选择性做减法

做减法的话要选择性地做,如果有的字用减法出来效果好,就用减法。常用的规律是:选一些内部笔画做减法,外部笔画为了保留完整性一般不要做减法,否则会让文字有破损效果。没有结构的字会被认为乱,而结构太完整的字又太死板,在设计这类字的时候要学会用"巧"劲。

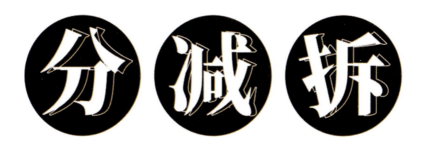

下图中的"又遇见",实际表达出好久没见,这个"又"字处理得恰到好处,既是个又字,又打造出久字的感觉。

下面的这组字体，在设计时就去掉了一些横笔，但并不是全部去掉，也有选择性地保留。这样选择性地对笔画进行删减或保留，就能够使得设计合理又有趣。仔细观察不难发现，其中舍弃的横笔大部分都是对字体整体格局影响不大的，这样设计师就可以在"有限"的空间内"无限"地进行创意删减。

2. 注意事项

在仔细观察一组字的时候，会情不自禁地按照字的笔画来研究，所以无论是从设计的角度还是欣赏的角度，都不宜连续删减笔画。内部笔画和外部笔画都要遵循这样的删减规则，这样才能使得字体既保持笔画连贯，又保持最大的识别度。

下图中的"雅字"，是非常典型的在宋体字的基础上做一些减法处理，将横的笔画只保留了点的形象，采用宋体字作为变换的基础字体，在删减处理之后，字体多了一份"仙气"，这样出来的字体会更具灵气。

下面两组字体在进行减法处理的时候，除了将笔画对齐外，还要把一些笔画连在一起进行连笔处理，形成统一的效果。

2.3.3 拆

拆字是把字进行分离,能够做出更多的艺术感。被拆的字需要是方块类型,如果曲线线条比较多,拆起来就不容易对接上。拆字时需要把转折的地方进行连接,拆的效果才会完整。

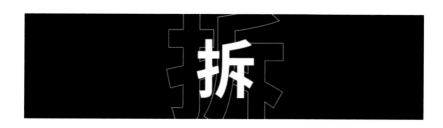

1. 笔画的分离

拆字时不能像右图案例一样太散。但是如果要达到这种抽象的效果,可以加重拆分力度,这种设计形式一般用作海报字体,或者是书籍封面字体,一般不作为 Logo 字体设计,Logo 需要有一种严谨感,太散会像是乱笔所为,传达给消费者一种不负责任的感觉。

"田野"两个字是偏方块正口为主,没有曲笔结构,拆分之后连接起来也很自然,把田野间的小路也通过字体表现了出来,简单直接,只拆分了局部结构,还保留了整个字体的完整性和识别性。

"云淡"也采用了拆分法,还加入了一些细线辅助,避免缺太多产生错别字的感觉。拆分之后,依然可以看到拆分过后的痕迹。"云"字带有棉花的感觉,这种处理也与字面意思相结合。

2. 注意事项

分、减、拆不是造字的唯一方法，这些只是常用的处理方式，比较偏向形式感处理，相对于其他造字法比较简单的，设计的时间成本也低，但是很难做出创意感。

2.3.4　删减重组

设计师要想设计出满意的作品，需要在设计环节中将系统性和综合性的设计知识与技能融合。在进行设计之前，先在软件里把几个字打出来，然后细想需要拆分的地方，然后将拆分的笔画进行重组。

下面的字体就是把黑体先打出来，然后进行拆解，重组字体，最终效果还是让人满意的。

"食蚁兽"的设计是先在软件里把字打出来，然后进行拆分。想一下字体的上下左右哪些地方可以加些类似创意的小笔画，这样出来的效果更佳，但原则还是基于原来字体结构加上去，不需要全部重画，这种做字方法应用范围也是十分广的，可以用在海报、Logo 标题类的字体设计上。

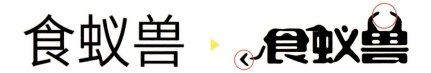

字体设计的进阶技巧

第 3 章

如何使设计的字体与众不同、别具一格呢?这就需要打开思维,从多方面思考设计,从而使设计出来的字体更容易传达信息。

3.1 古为今用法

对字体进行设计时，并不是刻意随心所欲、毫无章法的，设计时一定要有变形的依据。比如在设计一款古风古韵的字体时，就可以参考历代书法集中的写法，其中借阅最广的就是篆书。

篆书是最早的一种书法体，其笔法比其他书法体简单。虽然现在用得不太广泛了，但是我们可以利用现代的元素，把它从古文字变为现代文字。

那么如何在众多的文字中挑选出适合的呢？需要注意以下3个规律。

（1）首先要在一众书法文字中排除掉辨识度很低的。如右下图中的第一个字就不容易被辨别。

（2）进行字体设计时，一定要会删减和添加。比如下一页图中的"言"字，不太符合我们的需求，这时候就要做一定的删减化处理。

（3）古为今用不是按部就班，而是要在保留文字特征的前提下进行思维创新。

如下图是笔者选出来比较中意的两个字,按照上面提出的3个标准,很显然第一个字会被淘汰,但是考虑到这种写法的笔画也有可取之处,所以对左边的"言"字在此基础上进行了重新设计。

根据所选出来的字,用线条简单勾勒出结构框架,并进行适当的拉升处理,加上一些创新设计。

古为今用不是完全照搬,需要对字体进行调整,以下是对"言墨"进行的调整。

(1)"言"字的设计上对结构进行了删减,这样就保持了文字的区分度。

(2)笔画中由曲线变成直线,所有不是直线的笔画也都改成了直线段,这样就能够让字形整体显得更加有条理。当然也可以在此基础上做一些变化,比如"墨"字中的撇和捺。

(3)与之前的字体结构相比较,字形的整体结构需要更高挑一点,特别是笔画较为烦琐的"墨"字变化得最明显。

仅仅是完成结构的变化,肯定还是有所不足,增添细节上的处理是在所难免的。在取字时参考的是篆书的写法,经过等线笔画的处理,只是达到了有条理和形似,并没有篆书所具有的美感。这时便需要对字体进行适当的圆角处理,不仅中和了等线笔画的凌厉感,而且也能体现篆书的独特魅力。

3.2 纹理添加法

纹理指的是物体表面上的纹路线条等,有着可视化的视觉特点。在平面设计中,常常会使用纹理来对设计进行视觉上的再创造,增强设计的创意感和厚重感。还有一种情况是当没有充裕的时间进行设计时,或者想要打造历史岁月感时,就可以使用纹理的表达方式进行设计创造。

3.2.1 纹理叠加

纹理叠加在字体设计上应用广泛,不仅是因为这种方式比较简单,而且是因为在做一些具有岁月痕迹的文字时,这是很多人能够想到的选项。

如右图所示,左边是常规字体,右边是以此为基础叠加纹理的效果。

纹理叠加有两个注意要点:一是纹理本质上是服务于字形的,所以不可以太过繁重,占据主导;二是纹理效果一般都是随性的,所以不可太过均匀。

3.2.2 粗糙轮廓

除了纹理叠加外,还可以使用AI软件中的"粗糙化"功能,可以对字体的轮廓进行粗糙处理,但是这需要把握好"粗造化"功能中数值变化的幅度。

除此之外还可以使用路径位移的方法,在字体内部设计出纹理变化,这样更具有岁月感。

3.3 中国元素法

提到中国风,很多人首先想到的恐怕就是泼墨山水画或者中国结。不仅如此,在现代流行的电影、广告、服饰、音乐中都能看到中国风的影子。

而字体设计里面的"中国风"自然也不会缺席,那么什么是中国风?

中国风并没有一个特别明确的界限,不同的人所理解的中国风多多少少都有所不同。一般提起中国风,相信很多人想到的是"传统""朝代""中国结"等有着强烈风格的词汇。在现代的百度百科注释中:"中国风,即中国风格,是建立在中国传统文化的基础上,蕴含大量中国元素并适应全球流行趋势的艺术形式或生活方式。"

由上述解释可以看出中国元素是中国传统文化的产物,那么怎样才能将中国元素合理地运用到字体设计中呢?上图是笔者找到的一些具有代表性的中国传统物品,它们有着共同的特点——繁。

并不是说笔画越烦琐就越能够表达出中国风,而是在字体细节上进行增添处理,这样所表现出来的字体性格才具有古典韵味。下图多个版本的字体设计中,笔画的处理越来越细致烦琐,其最终所表现出来的效果就很有中国风的感觉。如果是以"繁"为中国风的设计中心,那么具体设计方法有哪些呢?

3.3.1 笔画细节修饰

笔触并不是添加得越多越好,最好的方式是在字体的起笔和收笔处添加恰到好处的笔触,尽量维持原本笔画的粗细等对比,不失去原本的风味。

中国风一定是建立在传统文化基础之上的,笔触的来源可以是那些古建筑中的屋角,或者是狮子头和回纹等,那么我们继续来讲一下用这些中国风元素是怎么来设计字体的。

中国的古典建筑中墙角上面的元素极具传统特色,用到字体中再合适不过,多用于笔画中的横笔起笔与收笔之处,字体就会表现出浓浓的中国风。

字体中的飞檐可以有多种形式,下面是用上述的原理设计的一些文字形象,种类各有千秋。我们可以看到里面用到的"繁"并不是杂乱无章,也不是随便组合的,这些变化都有一个原则,就是为字体服务,不可以离开字体本身。

下面的字体主要的特点是字体的红色部分融入了古代窗户的元素,可能有些读者会质疑不像是窗户的元素,但是做字体设计时,图形要简单直接,还要有变化,这些变化都有一个原则,就是为字体服务,不可以离开字体本身。

3.3.2 笔画形变

中国风的字体设计可以借鉴中国古代的各种传统物件,可以选择中国古典元素的造型作为笔画形式的来源,像古代花窗、屋脊、船的造型,还有古代门锁、门框的造型,包括古代一些扇子的造型,都是值得借鉴和学习的。

如右图所示的"云南茶"和"锦园"案例,就是利用这种原则设计的。"云南茶"的字体就像古代的花窗和祥云的造型,而"锦园"二字采用了古代大门上面的门框和门锁物件的圆框效果。

中国传统元素还有很多,大家可以深入挖掘,哪些还可以组合成有意思的字体作品。要想组合成有意思的作品,就需要进行大量的练习,这样才能参透其中的奥妙,并可以游刃有余地根据不同的需求将字体设计与平时的工作设计结合起来。

3.3.3 繁体和篆书的借鉴

繁体字的笔画相较于简体字来说,一般会多出一倍或两倍,且会比简体字的笔画更多一点历史感。在借鉴繁体字时,大多会采用篆书的写法。篆书不仅保留了古代象形文字的特点,而且极具装饰性。

篆书不仅笔画多为曲线,而且笔画变化多。下图保留了篆书的笔画特点,但又将笔画中的曲线转化为直线,使其在形式上不仅具有字体的历史厚重感,而且又显得不过时。

3.3.4 图形结合

在字体设计的时候可以使一些"小手段"和"小心机"来增强字体的美感和形式感。比如可以多加一些小装饰作为辅助。一般有两种方式:一个是在字体的旁边设计一些小装饰、小细节,不会在字体上做任何变化;二是把图和字体融合在一起,组成一个字体。

梅兰竹菊等这些诗情画意的有代表性的东西,与字体的结合比较容易出效果,且更有一番韵味。下面我们以古代元素中最为常见的"窗"为元素进行字体设计。

在设计时要能够合理地利用图形特点,让文字与图形之间形成良好的位置关系和穿插效果。如果遇到一个图形无论什么方式都不能和文字融合,建议这时候就不要一味地钻牛角尖,这样很浪费时间,可以尝试换个思路。

3.4　圆角法

在字体设计中通过对横线换点的细节变换和修饰，既可以改变汉字整体的美感，又可以丰富字体笔画的设计感。

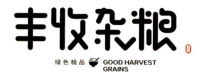

对字体横线的两端做出一个半圆状的弧度，可以使整个字体给人以较为柔和的视觉感受。

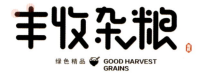

圆形在字体设计中的运用非常广泛，"仙草味"就巧妙地结合了圆的元素，使字体更加活泼生动。

横竖线的改变和上一个案例一样都采取了半圆状的端点，字体整体看起来比较柔和唯美。"草"字中间的中规中矩的口字改为圆形，刚好和改变后的横竖笔画相呼应，得到了一种视觉上的呼应和统一。

圆润的笔画，往往是可爱的，充满童趣的，可以把产品的属性准确地表达出来。

3.5 加粗夸张法

笔画加粗处理是一种非常有力量的设计手法,比如民国时期报纸的字体设计,那时候的老上海产品都用的是这种粗字处理,非常有彰显效果。

对笔画进行加粗或者是将字形进行扁平处理,都能够增强字体的强劲感。而将笔画进行夸张式处理则会更为直观地达到增强力度感的效果。夸张式处理一般则是将笔画触点放大、延伸和变形,可以轻松体现出字体的独特力度感和质感。

笔画加粗处理后,需要处理每个笔画之前的间隙与结构,把边缘的地方处理成弯角效果,需要顺着一个方向进行处理,不然会显得有点凌乱,例如下图的"传"字就是根据笔画的走向进行设计的。

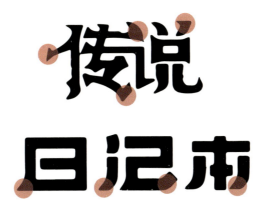

对笔画的夸张设计可以为字体添加张力,使字体更加有力量,吸引更多的注意力,具有很好的效果。常用于广告标题、网页横幅或者是宣传的环境中。

3.6 笔画图形化法

笔画图形化法应该是最常用的，因为这种方法充分地利用了中国象形文字的优点。把局部的字体结构用象形的方式表达出来，其难度就是找准一些字的偏旁部首，具有先天条件的汉字才能用这种方法，不能硬加硬改，不然会变得很难设计，像口字偏旁等容易出效果。

3.6.1 代替笔画

"梦"加入了圆形的符号，"故"加入了爱心的图形。

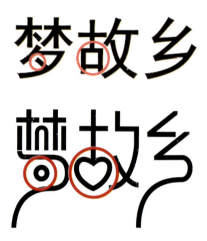

3.6.2 添加图形笔画

冒着热气的茶壶和杯盏形容一种悠闲、清净的环境。主体还是文字，图形为客体，文字和图形的融合呈现出的是一种高级的设计感和独特的美感。

"土鸡酒屋"的设计也运用了字形结合的方式。添加了土鸡还有碗的形象，让阅读者对字体的理解和识别更加方便。

笔画的图形化，字体与图形的巧妙结合，或者是将品牌的名称与Logo形象融合为一体，这样的识别度会加强记忆。主客体的融合，更呈现出饱满的字体形态。

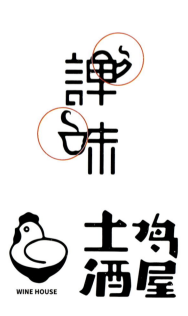

3.7 矩形造字法

结合几个运用矩形造字的案例,详细地分析一下利用矩形造字的过程。

【示例1】匠居

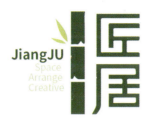

第1步:先把要设计的字体打出来,这里用微软雅黑体作为参考。

第2步:确定设计字体笔画的宽窄粗细、横竖的对比值。

第3步:开始设计字体的笔画,按照参考字的笔画摆放,切勿丢下任何一个笔画,除非有充足的理由解释为什么省略笔画。

第4步:调整字体。字体之间和笔画之间排布要有空间感,不孤立、不拥挤。字体都是有呼吸的,要使设计出来的字有透气感。

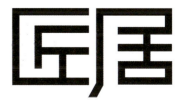

【示例2】云间

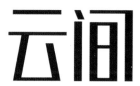

第1步：用黑体作为参考，目的是提醒自己别少了笔画。

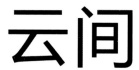

第2步：因为这是做"云间"两个字，所以在取笔画时尽可能地长一点，使优雅、轻盈感更强烈。

第3步：对于新手来说，比较难控制字体的大小宽窄，可以先画线框来限定字体大小和笔画位置。

第 4 步:"云间"两个字设计出来了。

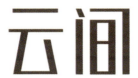

【示例 3】梦想

设计步骤和示例 1、示例 2 相同,这里不再赘述,通过以下的步骤图展示思考一下设计思路。

3.8 钢笔造字法

"钢笔工具"是设计师在做字体的时候常用的工具,也是一种高效率的设计方式。钢笔造字法就是利用软件的"钢笔工具"勾勒出笔画,通过相减、相连、圆滑等功能设计出具有设计感的字体。使用"钢笔工具"进行字体创作时,对字体设计的基本功有一定的要求,如果没有扎实的基本功,设计出来的字体就会不尽人意。

【示例1】飘仙堂

第1步:先把字体打出来作为参考,提醒自己别少了笔画。

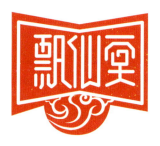

第2步:用"钢笔工具"勾勒出轮廓后进行描边,使笔画加粗。

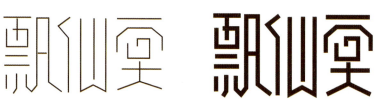

第3步：把笔画的两端变成圆弧。

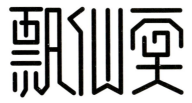

第4步：把字体扩展为曲线。

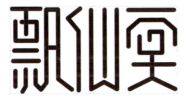

第5步：执行菜单"窗口">"路径查找器"命令，单击"联集"按钮，得到如下图的效果。

 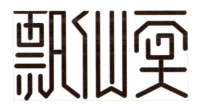

第6步：添加与主题相关的云纹元素和背景色，得到最终效果。

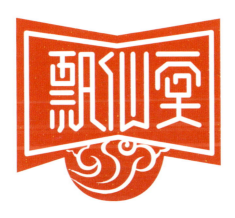

【示例2】华创园

第1步：把字体打出来作为参考。

第2步：执行菜单"对象">"扩展外观">"扩展"命令，选择"转换锚点"功能，把字体的两端变成圆弧。

第3步：执行菜单"窗口">"路径查找器"命令，单击"联集"按钮。把字体扩展为曲线，得到如下图所示效果。

变化前

变化后

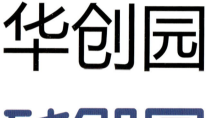

其余案例欣赏

 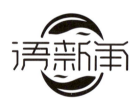

3.9 手绘造字法

如果有很好的手绘功底,用网格本可以设计出多种多样的字体,手绘造字最灵巧的地方在于可以按照自己平时的书写习惯进行设计。

手绘字体仍然需要一些细微的改动,需要修缮和优化。

【示例1】年余

第1步:先把字体打出来作为参考。

第2步:用手绘板或笔简单勾勒出造型,通过描边加粗笔画。

第3步:把笔画的两端变成圆弧。

第4步:做整体的调整,加入行业属性。添加叶子形的衬线笔画更有意境。

第5步：执行菜单"对象">"扩展外观">"扩展"命令，把字体扩展为曲线，效果如右图所示。

第6步：添加与主题相关的元素，得到最终效果。

【示例2】花海

第1步：将笔画之间的连接、转接处由直角变圆角，给人柔和的视觉效果。"海"字两点的连接变成一个"一"，更加有连贯和紧凑感。

第2步：接着就是把字体扩展为曲线。

第3步：最后加入与字体气质相关的元素。左边加上半圆的弧度，可以给人以视觉上的整体感。

变化前

变化后

3.10 合成嫁接法

一些字体的美感需要后期合成嫁接，我们可以用常用的笔触嫁接在字体的一些笔画上，制作出更加符合美感的字体。这种方法常用在书法字体上。

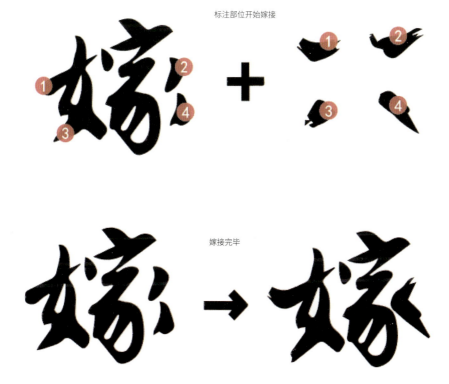

首先用 AI 的画笔笔刷功能或 Mac 板绘制毛笔效果，然后增加或减少现有毛笔字体的笔画，通过嫁接笔画的方式产生新的毛笔字体效果。

第 3 章 字体设计的进阶技巧

3.11　象形物与字结合法

根据字意选择相关的物体形状,通过巧妙的构思将所选的造型和字形结合在一起,这样就能从视觉上直观地将字意表达出来,从而达到字物统一的字体设计。

3.12 点成字法

点成字主要是通过点来构成字体或者对字体进行点缀，这种设计方式具有先天的视觉优势，形式感极强。

3.13 线成字法

"线"元素也是构成字体的要素之一。线分为直线、曲线、随意的线、严谨的线,有的刚直硬气,有的温柔柔和,各具风格。充分且合理地运用不同的线,可以设计出不同的字体感觉。

3.14 面成字法

"面"元素也是字体构成的主要元素之一。面有的浑浊笨重、有的端庄严肃。面的视觉识别性与线相比会比较低一点,但是其视觉冲击力极强,所以当字是以画面为主体时,采用面元素来构成字体就十分合适。

3.15　无中生有法

无中生有法是在字做好以后，在字体笔画上添加一些元素，目的也是增加观赏性，使字体意思表达得更加丰满一些。

3.16 省略法

省略法是将字形中的一部分笔画进行省略处理,以此达到字体精简化、个性化和突出文字特点等效果。但在使用省略法时不是删减得越多越好,需要遵循保持字形大致形象的原则。

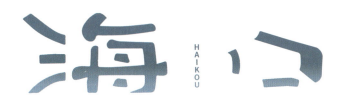

3.17 部首连法

字体设计当中有些偏旁部首是可以相连的,也可以是单个偏旁部首的连接,或者是多个部首的结构连接,这种字体的设计感会很强,整体性会更完美。在设计这类字体时尤其要特别注意,这个连笔必须要巧妙、不违和,不能为了连笔而连笔。

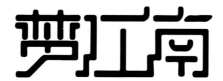

3.18　笔画连法

　　这种设计手法一般是针对字数比较多的时候,最好是 2~6 个字做连笔处理,在字与字之间采用当中一个笔画相连,但是不要为了相连而相连,这样不仅不会达到目的,而且还会破坏字体的结构。

3.19 手写法

 手写法也是比较常见的设计方法之一。手写字体一般并不会有太多的规矩束缚,可以营造轻松快乐的氛围。手写体有着深重的笔墨味道,这是其他方式不太能达到的效果。不同的人写字也不尽相同,所以这样就使得不同设计师的字体各具韵味,展现手写字体肆意的美。

3.20 边框法

在字体外侧加入轮廓线,外轮廓可大可小,可随着字体的造型不断变化,其目的是集中视觉中心,这种字体常用于包装上。

3.21 书法法

书法字体是中国最传统的字体之一,这种字体主要是前期实力加后期处理,二者缺一不可,大部分是先在纸上写,然后在计算机里加工,很多电影海报都会用到这种书法体。

第 3 章 字体设计的进阶技巧

3.22 替换法

替换法是把某个部首替换成一个图形，或者是抽象的具有代表性的符号，从而引起人们对这一个品牌的关注，进而记住它。这种方法多用来设计偏 Logo 的字体，尤其是形标与字标的结合，出来的效果会比较丰富、有层次。

3.23 分解重构法

分解重构法是将字体分解分开后重新构成,目的是让简单的字体变得更有重组感。

3.24 俏皮设计法

俏皮设计法是将很生硬的字体处理得俏皮圆滑一些,大部分是字体设计完以后,加一些倒角效果,再加上一些色彩的变化,这样才算是完成了俏皮可爱的字体。

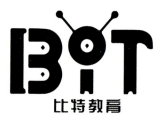

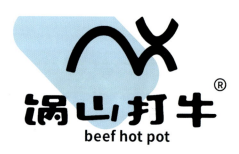

3.25 尖角法

将笔画结尾处处理成尖角，打造出类似刀锋、剑锋的效果，这种方法一般需要竖画多的字，设计起来更方便。

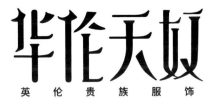

3.26　断肢法

　　断肢法是将连续的、封合的字进行适当的断开，可以根据具体字形将左边或者右边去掉一截或多截，同样地需要注意要在保持大致字形不变的情况下使用此种方法。

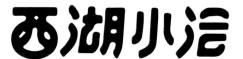

3.27　错落摆放法

错落摆放法是将设计好的字体进行排版，形成错落有致的排列效果。

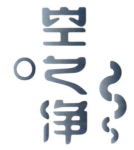

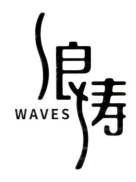

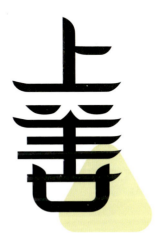

3.28　四平八稳法

把字体改成方正的方块字，打造出比较厚重的感觉，并且有一定规律感。

Hill rhyme

龙井茶

真品质丝巾店

3.29 横细竖粗法

把横笔画变细，竖笔画加粗，类似传统宋体字，横细竖粗撇如刀。

3.30 条形码法

条形码法也是比较常见的设计方法。在设计时把字变细,并把整体上下拉长,使字形显得纤瘦高挑,有种条形码的感觉,具有高冷的气质。

3.31 表面装饰法

表面装饰法在字体设计中是通过笔画、局部或者整体来进行装饰的。这不仅能够增强整体的表达效果,而且能展现文字的感染力。这种方法多能够达到商业市场的视觉要求,所以大受欢迎。

3.32 几何法

几何法讲究的是对称性,字体的棱角分明,具有工业感,像工业化科技可以用这种方法。

3.33 花体结合法

花体结合法是利用笔画装饰在字体结尾的地方,形状卷起像一朵花,按照汉字的字形结构重新组合,目的是烘托气氛,对字体含义的表达起到辅助作用。

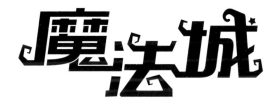

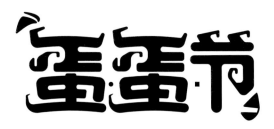

3.34　氛围营造法

根据字义进行变形后,在周围添加线条、圆点和矩形等几何形,对所设计的字体有细节的刻画,很好地营造出氛围感,提升字体空间的丰富性。

关于字体的设计方法远不止这些,这就需要读者自己进行知识的学习、大量的练习和总结,只有这样才能深刻地领悟字体设计的精妙之处。做到这些才能够提升自身的设计能力,并将所学到的知识与设计工作融会贯通,从而创造出更有意思的字体。

品牌字体设计

第 4 章

品牌 Logo 作为 Visual Identity 的重要组成部分，是折射公司品牌特质的载体。通常是由图案、文字和标志组合在一起，要求简单可记忆，具有通用性，能接受时间的检验。品牌 Logo 分为图形 Logo、字体 Logo 和图像。品牌 Logo 的设计离不开独特的字体设计。

4.1 华伦天奴

华伦天奴是一个服装品牌,在进行字体设计之前,需要对该品牌所属的行业进行了解。比如服装在投入生产前,都需要先打版,而打版需要选择恰当的消费者体型,以便做出能够满足消费者需求的服装款式。一般来说,中等高瘦的服装版型是最受欢迎的,因为这样的体型符合消费者心中美好身材的标准。而这一点可以用在字体设计上,选择贴合消费者心理的字体。

瘦高体适用于一些高档次有气质的服装类品牌设计上,这是因为瘦高体有着先天优势——看起来十分俊美高雅,而这充分符合消费者在购买服装时所期待的穿着效果,从心理上就很容易征服消费者。

在设计任何字体前,都一定要先对品牌的产品和所属行业进行分析和研究,了解得越多就会越有把握,越能够设计得得心应手。

字体设计在结构上应该讲究气势,在用法上应该讲究寓意。瘦高体所展现的就是身姿挺拔、风仪玉立和气度不凡等服装类产品偏爱的特性。

◎ 笔画分解

笔画的起笔非常重要,字体的整体气质主要靠这一笔的笔挺展示出来。在进行设计的时候,将笔画一一分解开来,这样易于后期调整。

◎ 设计要素

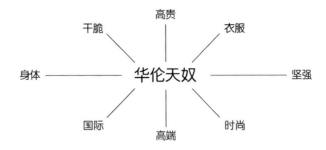

◎ 设计详解

提炼关键词时可以纵向思考也可以横向思考，但从一些基本点上入手比较容易把握字体设计的调性，也更容易让设计出来的字体与行业和产品属性产生关联，让人一看就知道是什么品类的产品。

确定关键词后再去设计字体就会更有方向。本例中的华伦天奴需要表现出高端感，又因为是服装行业，所以在进行字体设计时尽量展现出一种体态美。

如果是普通字体，"华"字的起笔往往会有一种短粗感，因此这里就要着重拉长一些。

"天"字也是如此，正常字体状态下，看起来又矮又平，为了让其符合品牌定位，可以将其拉高，把决定高度的一撇拉高1/2，让它有一种高挑的感觉。

"奴"字中的"女"字旁可以根据女性纤细高挑的体态去做一些变形，让它看起来就像一位亭亭玉立的女子，更加凸显品牌所代表的高贵典雅姿态。

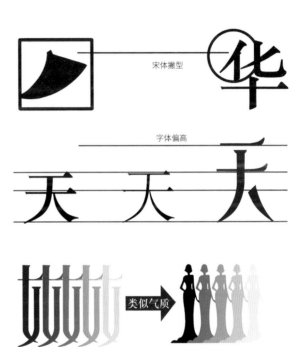

◎ 应用效果

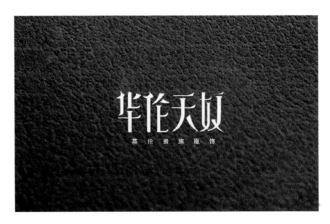

4.2 圣泉伊琳

圣泉伊琳

圣泉伊琳是具有欧美风的女性服饰品牌，结合品牌风格，比较适合采用中线体进行设计。中线体的字体特征是去个性化，有一种不偏不倚的中性美，受众比较广泛，对国际品牌来说，这样的字体特征会比较容易被接受，也不容易产生好恶偏向。

中线体具有中性美，能够体现出大气随性的感觉。在设计时需要特别注意字体间距，并且把握好横与竖的粗细，尽量做到统一。在设计时可以将字体放入田字格中，更能把握好设计的美感。

◎ 笔画分解

"琳"字的两个"木"可以做成连接效果。

◎ 设计要素

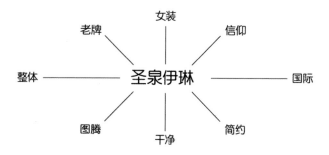

◎ 设计详解

圣泉伊琳是女装品牌,字体设计需要体现出这一特征。这一特征的延伸很广泛,并不是要求任何女性品牌都直接往女性的身体曲线上靠拢,也可以根据实际情况,在与女性有紧密联系的事物上寻找灵感。比如"伊"这个字,就让人联想到"伊人倚窗而立"的场景,可以将古建筑中常见的窗纹融入字体设计中。

"琳"字中的两个"木"可以仿照围巾的摆放方式设计成对称的连体形式。

为了保证字体既具有独特的设计感,又能保持统一性和完整性,需要对它们进行调整,从对齐点入手是一个比较不错的方式。

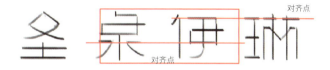

◎ 应用效果

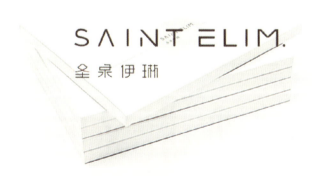

4.3　荔枝金服

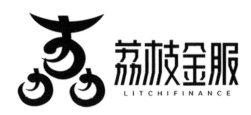

　　荔枝金服是属于金融服务行业，金融服务行业总是离不开金钱和黄金等概念，因此可以尝试将黄金的概念融入字体设计中，增强消费者对品牌的了解，比如一根金条可以代表一个笔画。

　　金融服务行业特别在意诚信，在设计字体的时候一定要有所表现，在天马行空的思维中找出一个契合的点去加以应用。

　　顺腿体是将字体当中的竖、撇和捺顺着一个方向设计。让笔画和笔画之间保持特定的角度和间距，从而营造出一种韵律感。

　　顺腿体中"腿"的方向一定要保持一致，充分展现出方向性的协调美，而且秩序井然的笔画也能带给人一种踏实感，在一定程度上能提升人们对品牌的信任。

◎ 笔画分解

　　"木""月"和"力"都是顺着一个方向"撇腿"。

◎ 设计要素

◎ 设计详解

说到金融行业，首先想到的是和金钱相关的内容，而金元宝是金钱的绝佳代表，在字体设计中可以融入金元宝的形态。

将"荔"字设计成一个符号形象，并依据金元宝的弧度，将"艹"字头的一横简化成月牙形状。"力"字底则参考荔枝本体形状，将其设计成一个圆弧，更加生动饱满。

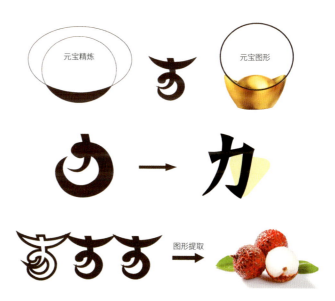

◎ 应用效果

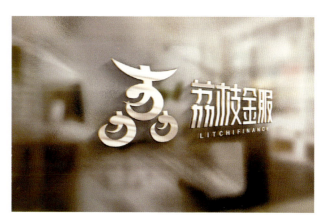

4.4 西湖小洽

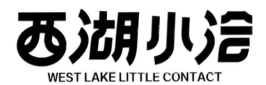

这次采用的字体名为大面条黑,其特点是竖笔画要比横笔画粗,一笔一画都是像面条一样的黑体,设计感极强。采用这种字体设计的原因是该品牌要达到的效果就是调动人的食欲,而传统食品一般都以米面为主。

◎ 笔画分解

大面条黑的笔画两端采用平切形式,可以让笔画形体更像面条。字体转折弧度为 45° 左右,头尾相接处留一些间隙则可以增加透气感,能避免字体因宽大而导致的笨重感。

◎ 设计要素

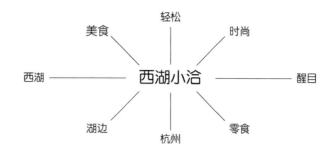

◎ 设计详解

西湖这两个字本身所具备的诗意和知名度极高，所以设计的时候需要注意展现出美食和美景结合在一起的如诗如画的感觉。

三点水艺术化

说起西湖，首先想到的就是一湖碧波潋滟，因此在最能代表水的"氵"字旁上做了水波设计。

对"西"字的下半部分也做了一个圆弧变形和加粗，让它脱离棱角分明的锐利模样，显得娇俏可爱。

"洽"字的"合"部做了一个拟形变化，以OK的手势为设计原型，将"口"以手势的方向做了倾斜和开口设计，凸显品牌的趣味性。

◎ 应用效果

4.5 丰收杂粮

丰收杂粮是一个五谷类农产品品牌,需要给人一种温暖踏实感。在设计的时候,可以将五谷杂粮的谷物颗粒形状融入字体当中,凸显出五谷杂粮的自然美好和健康清新。本例中采用的是巧克力圆体,其特征是字体笔画两端圆润温和,能体现产品口感好、绿色健康等特性,运用在丰收杂粮的字体当中十分贴切。

◎ 笔画分解

点构成结合谷物颗粒形状比较形象生动。线条的处理也要有协调性,比如在连接的地方做一些手牵手的连接效果,增加一些趣味性。

在角度处理上,尽量采用 45°和 90°。

◎ 设计要素

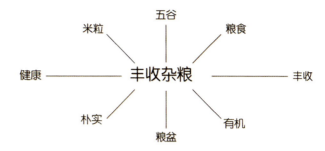

◎ 设计详解

丰收总是圆满的,因此首先在基础字形上对字体都做了圆头设计,把所有的棱角都去掉,让品牌名称看起来柔和温暖。

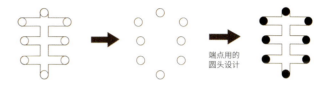

"杂粮"二字的撇捺做了一个连笔设计,让两个字拥有更强的关联性,就像手拉手的好朋友。同时,因为五谷杂粮往往都是颗粒,就将字当中能够简化的笔画都设计成了小圆点,还能增添不少俏皮可爱感。

丰收的季节离不开粮仓,而粮仓的屋顶是一个三角形形状,可以将"粮"字的最后两笔变成一笔,形成一个三角,寓意粮食满仓。

◎ 应用效果

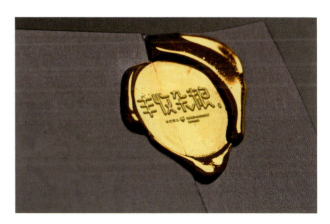

4.6 锅山打牛

锅山打牛是一家餐饮店，主营牛肉面、牛排和牛肉火锅等相关品类，在市场中属于中档消费餐厅，餐厅内的装修布置具有其独特格调和品位。在经过一系列的前期市场调研和品牌分析后，将大致的设计方向定在了格调和美味这两点上，决定采用牛肉干体进行字体设计。

牛肉干体的字体笔画看起来像牛肉干，让人看到这样的字体就能联想到与牛肉相关的产品和服务，非常适合这类餐饮品牌的 Logo 字体设计。

◎ 笔画分解

字体笔画可以尽量融合肉干、肉条和肉粒等形态，凸显美味的同时提升餐饮品牌形象。

◎ 设计要素

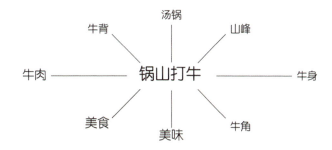

◎ 设计详解

局部端点的圆头设计,削弱了字体原本的锐利感。

除了局部圆点设计外,一些角落拐弯处,也可以做一些圆角设计,以更贴合品牌所要表现的健康特质。

多字品牌的字体设计最忌讳重心分布不均衡,会显得杂乱。因此在对每个字都做完字形设计后,需要全部摆放在一起,观察整体效果。如果感觉重心分布不均,就需要进行调整。

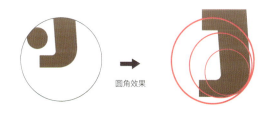

◎ 应用效果

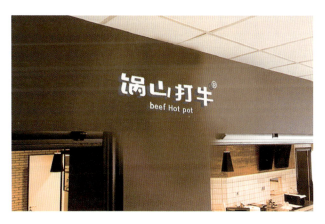

4.7　比特创客教育

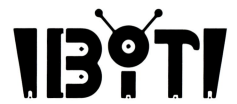

比特创客教育是一家专门从事机器人儿童教育的企业，注重培养儿童的动手能力，以机器人组建和代码应用为两个学习板块。在字体设计上可以结合科技、智能、机器人和代码等元素。面向儿童教育的业务特征也不能忽视，在设计时增添一些趣味性。

◎ 笔画分解

在字体的笔画设计中充分融合机器人部件的形象特征，比如小锤子、机械手臂和机器人脑袋等。

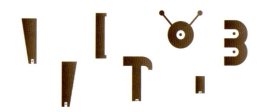

◎ 设计要素

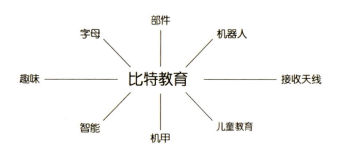

◎ 设计详解

该品牌的基础字体是大黑体，直上直下显得很笨重，因此需要做一些调整，增加一点轻盈趣味感。

修剪字体

儿童教育品牌的字体设计当然不能缺少童趣，再加上品牌所属行业和产品的另一特征是智能、科技和机器人等，因此在给字体做变形时，就可以从这些方面进行考虑。

机器人在卡通片中的形态往往是圆圆的电子眼、可爱的小触角和各式各样的小齿轮、小零件，而与之相关的还有各种修理工具，比如扳手、铁锤和撬棍等。把这些小元素融进字体后，会显得科幻十足，又不乏童趣感。

原大黑体

英文字母相比中文字体会更难表现整齐，因此在设计完基本字形后，一定要确保整个案名的每个字母都有一个统一的对齐线，该案名中上下对齐是比较合适的。

上下对齐

◎ 应用效果

4.8 兰蝶蜜

兰蝶蜜是一款专注于女性养颜护肤功能的化妆品品牌。化妆品常与美丽、优雅、风姿和高贵等形容词联系在一起，而蝴蝶带给人们的印象也与这些形容词相关，因此蝴蝶体是特别适合化妆类品牌的字体。

◎ 笔画分解

品牌名中带有蝶字，因此笔画的竖撇都结合了蝴蝶的形象特征，笔画尾端设计成蝶触效果，并且所有的竖笔画都高度统一并且左右对称，展现出美丽、优雅和天然等特质。

◎ 设计要素

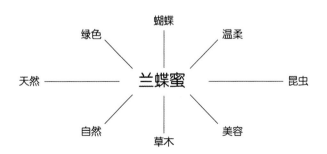

◎ 设计详解

设计字体的时候不要被固有的思维所限制,认为一个偏旁只能作为一个整体去设计,其实可以根据实际情况把笔画全都拆分开来进行设计。

"虫"字旁的"口"被单独设计成一个圆,右部上面的"世"字则做了曲线变化,看起来像一朵盛开的花。

"世"字下面的"木"字根据蝴蝶的翅膀做了对称的月牙变形,提升整个字体的飘逸灵动感。

模仿蝴蝶翅膀上的斑纹图案,在"虫"字旁的圆圈设计中加了一个点。

修剪以后形成

笔画创意来源

字体对齐的笔画

◎ 应用效果

4.9 暖柔

暖柔是一个浓缩洗衣精华液品牌,属于洗涤行业,产品的主力消费人群是女性,在进行字体设计时可以适当结合女性特质,比如干净、清爽、靓丽、曲线和温柔等。而飘带体具有波纹散开的韵律感和丝滑感,线体流畅,转折平滑,这类字体经常运用在洗涤类和巧克力品牌的设计上。

◎ 笔画分解

在进行飘带字体设计时,一定要注意有头有尾,尾部和字体本身的笔画相连接,做出飘带飞扬的效果,不仅展现出产品的温柔和芬芳特质,而且还流露出几分浪漫情怀。

◎ 设计要素

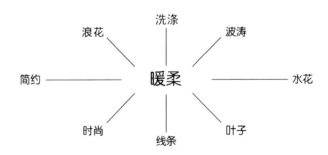

◎ 设计详解

在进行字体设计的时候，要突出产品具有清洁、不伤衣物，以及能让衣物变得更加顺滑靓丽的特点，在设计中可以添加一些丝带效果。

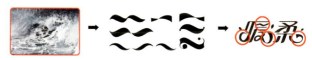

局部演变过程

同时，去掉字体中尖锐的棱角，以突显顺滑飘逸的感觉。

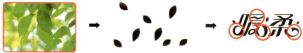

局部演变过程

洗涤往往与水有关，在设计时融入水波等效果，并且水波与丝带有着异曲同工之妙。

同时，别忘了衣物洗涤剂也需要展示出自然、健康等优点，因为衣物是人们每天贴身穿着的，与健康息息相关。表现这一点，可以尝试的方向就很多了，可以将森林和绿叶元素融入设计当中。

◎ 应用效果

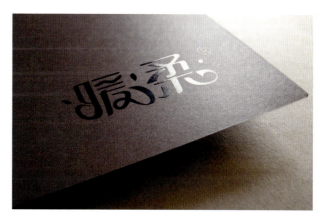

4.10 潮舫

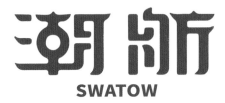

潮舫是福建潮汕地区的一家特色沿海小吃店,其创始人是福建潮汕当地人。因为小时候对那些设在船上的餐厅拥有特别深刻的记忆,所以客户要求 Logo 设计必须结合当地的特色,需要体现出一定的地域识别性。根据当地有非常多的亭式建筑的情况,在字体设计中充分融入亭子顶部、桥和船舫的形象。

◉ 笔画分解

本案例用到的设计手法以创意图形表现法为主,比如把桥墩化作圆形,建筑面作为转折点,船舫作为横笔画,亭子顶部作为字体顶部等。这样设计显得生动有趣,具有浓浓的古典气息。

◎ 设计要素

◎ 设计详解

在设计美食店品牌时,最好能结合当地的风土人情,这样不仅能表达美食店的特色食品,而且能让人在地点和美食店之间产生一定的联想,从而加深印象。

"潮"字中间部分取材于透过门洞看亭台的景象,而"舫"字右半部分则是船舫的简化剪影。无论是飞檐翘角的亭台,还是停泊靠岸的船舫,都透着浓浓古典韵味和水乡情怀。

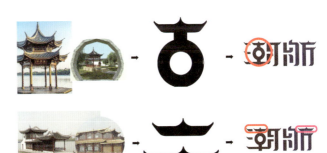

◎ 应用效果

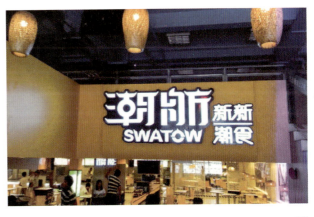

4.11 上善

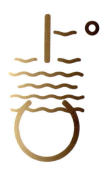

 上善是一款口服减肥产品，具有调节生理平衡、理气活血、排出身体毒素和美容养颜的功效。客户希望字体设计能够结合道家上善若水的精神，并且展示出产品所能达到的纤体美容的效果。

 水纹体，字体层次丰富，水意盎然，水波轻荡，完美体现出上善若水的精神和纤巧美丽之感。

◎ **笔画分解**

 字体笔画多与水纹结合，将水波潋滟的感觉直接带入笔画之中。

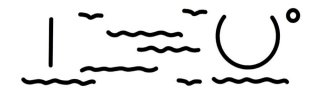

◎ **设计要素**

◎ 设计详解

结构上采用典型的上下结构设计,把"上善"两个字垂直对齐。

"上善若水"是一个固定成语,再加上品牌的产品是以女性群体为主要消费对象的滋养型口服液,因此在设计的时候将水的形态简化成水波融进字形中。

"上"字的最后一笔和"善"字的上半部都以水波形式出现,并且上下连接成一个整体。最下面的"口"设计成一个开口的圆环,既像是倒影在水中的圆月,又像是盛着这一汪水波的容器,充满诗意。

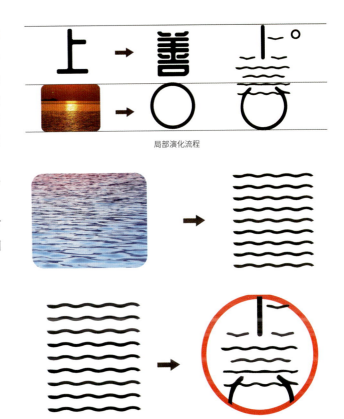

局部演化流程

◎ 应用效果

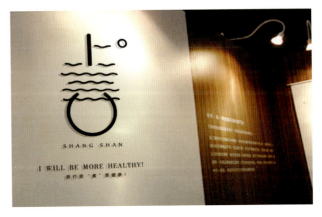

4.12　枸杞味

枸杞味

枸杞味是一款牛轧糖产品，内有枸杞，所以称为枸杞味。客户要求字体设计能够体现出自然纯朴的感觉，同时醒目具有视觉辨识度，并且将枸杞的形象融入其中。

端木体，专为植物类产品所设计，笔画有粗有细，重在展现植物的生命力和绿色健康的寓意。

◎ 笔画分解

将"枸"字拆成几部分，"木"做成树干形状，"口"字部分用大圆圈表示。"杞"字也进行拆分，"己"字旁做自然连笔处理。

◎ 设计要素

◎ 设计详解

枸杞的形态为红色的小浆果,把红色的小浆果吃进口里是"口"字的设计灵感来源。

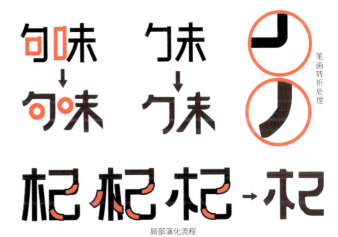

"口"字和小浆果的形态特征融合在一起就是一个小圆圈。然后将其余部分的笔画转折处设计成弧形,以突显糖果产品的甜美感。

"杞"字做细节上的变形,让整个字看起来像是一株细枝丛生的小树。

◎ 应用效果

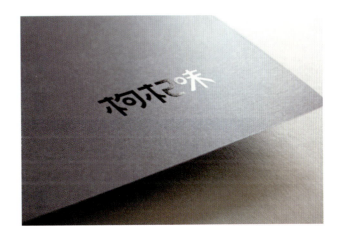

4.13　兼美

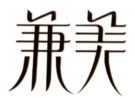

兼美是一款五谷杂粮的品牌,由于客户非常喜欢中国的古典文化,所以取名为兼美。客户要求字体设计能够展现随和、随心、自在和温柔以待的感觉。

◎ 笔画分解

"兼"字上面两点做成随风飘扬的效果,自然随性,寥寥数笔就将客户要求的美感勾勒了出来。

◎ 设计要素

◎ 设计详解

"兼美"两个字的两点都做了连笔设计,两个点连在一起看起来就像一条随风飘扬的丝带,行云流水之感十足。然后拉长字形,抬高重心,让字体看起来高挑纤细。

笔画转角处做了弧角变形,去掉锐利感,让字体显得更加自然柔美。

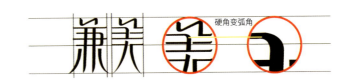

◎ 应用效果

4.14 杏仁

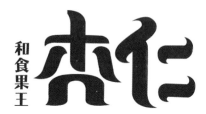

杏仁是一款干果类产品品牌,客户要求字体设计做到醒目且具有趣味性和质量感。醒目便于吸引目光,趣味性代表该品牌本身不仅仅是一种食物,更包含了生活品质在内,质量感体现商家的诚信和产品质量。

◎ 笔画分解

"杏"字的笔画做成了叶边的效果,"仁"字则主要讲究两个横笔画统一。

◎ 设计要素

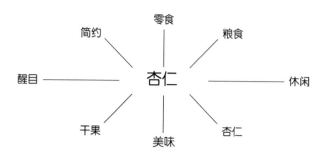

◎ 设计详解

运用曲线降低字体的凌厉感，从而改变字体调性，增添趣味性。

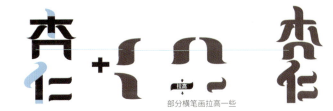

局部演变过程

在不改变字体横向宽度的情况下，将横向笔画拉粗，让字体显得更加粗犷圆润，表现出果干的肥厚甜美。

部分横笔画拉高一些

笔画端点部分全部做延伸处理，并按照笔画起笔和收笔的走势设计出曲线效果。

端口处理

将杏仁的尖角部分融入字体设计中，让其更具设计感。

端口图形来源　　笔画图形来源

◎ 应用效果

4.15 梦江南

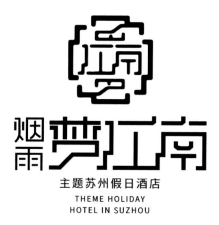

这是为一家餐饮公司做的字体设计，客户希望能把餐饮与中国文化紧密结合起来，突出餐厅的江南特色，更有记忆性和辨识度，同时也要给人很亲切、很舒适的感觉。

客户要求这款品牌的字体设计需要体现出梦江南的古代建筑和古代台阶，需要将这3个字做出古韵古色的效果，体现出品牌的含义。

◎ 笔画分解

"江南"二字放在图形之中，然后把"梦"字拆分放在上下，寓意江南在梦中，很好地体现出古典特色，增添动感与趣味性。

"梦"字做了江南窗户的效果，横竖笔画采用粗细一致的形式，并将笔画顺着一个方向做修剪，以增强整体辨识度。

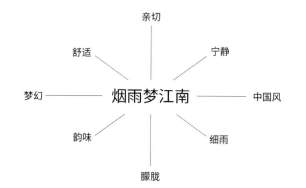

◎ 设计要素

◎ 设计详解

用钢笔工具勾勒笔画，让所有的笔画看起来规矩，更有方向性，显得清晰明朗。

设定笔画之后，在字体局部上做更多的细节调整，做一些笔画上的省略、连接和延伸，使字体看起来更加简洁与美观。

将"江南"二字拎出来，以有江南风的窗户为原型设计一个符号形象。

◎ 应用效果

4.16 美加洁

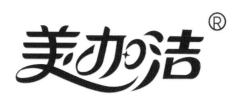

美加洁是一款洗涤用品，在进行字体设计的时候需要体现出健康、绿色、环保和不伤手等产品特点，因此本案例采用连叶体进行设计，将笔画与叶片进行结合，以凸显产品属性。

◎ 笔画分解

"美"字与"洁"字都加入了树叶元素，凸显绿色、健康寓意，并显得活泼、清新。

◎ 设计要素

◎ 设计详解

"美"字的端点都设计成有弧度的，减少原本中规中矩的粗笨感。将最下面一横的右端设计成树叶，并将撇捺两笔做成丝带形状，以展示柔美飘逸感。

"加"字同样也采用了丝带设计，并将笔画端点设计成弧形，但"口"字并不是按照树叶形状进行设计，而是采用了星月结合的形式。

"洁"字的设计与"美"字差不多，"氵"部分结合了树叶和丝带的元素。

局部演变过程

演变来源

◎ 应用效果

4.17 盐巴科技

盐巴科技是一家专注于智能电网、智能建筑和智能家居等领域的物联网通讯芯片供应商。客户要求字体设计要能体现互联网科技,并且简洁时尚,放在网站上醒目有辨识度。

本案例采用中线体,中线体笔画简洁明了,具有国际范,方便记忆,传播性强。

◎ 笔画分解

"巴"字的连接处和"技"字的提手旁做破开处理,其他笔画做圆润处理。

◎ 设计要素

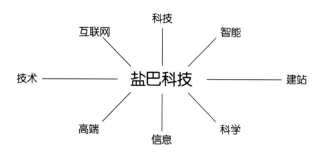

第 4 章　品牌字体设计

◎ 设计详解

结合"盐巴"本身的颗粒形态，这里将字体中倾斜的横和竖进行调整，让它们看起来像一些小颗粒。

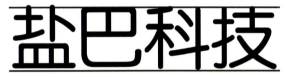
原圆体字形

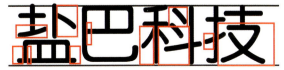
字体改造演化

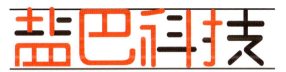
字体改造演化

为了进一步表现字体的颗粒感，将笔画的端点都做圆角处理。

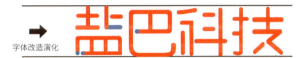
字体改造演化

修整边缘的细节，得到最终的字体效果。

字体改造演化

◎ 应用效果

121

4.18 上海 SEO 频道

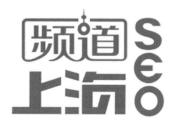

上海 SEO 频道致力于打造沿海地区具有影响力的 SEO 优化服务网站，主要从事网络推广、优化站点等业务。客户要求字体设计能够体现上海的区域特色，并且具有频道接收器的形象元素。

本案例采用简化黑体，去掉多余笔画，保证字体简洁时尚。

◎ 笔画分解

"道"字可以添加的创意点有很多。"辶"采用明珠电视塔的简化图形设计。"海"字中的"每"字做了简化处理。

◎ 设计要素

◎ 设计详解

SEO 既是品牌名，又是品牌所要表现的主要功能，因此字体设计先从这 3 个字母开始，以圆形作为其基本形态。

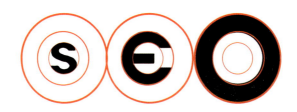

简化字体，让字体更有设计感。"上"字做变形处理，让短横上扬，表达出一种积极向上的感觉。

字体改造演化

在进行完基础变形后，将"上海"两个字做横向压缩，使字体看起来更加蓬勃向上，而不是短粗笨重。并且在"海"字上添加一笔，以保留笔画的完整度。

字体改造演化

◎ 应用效果

4.19 迷谷教育

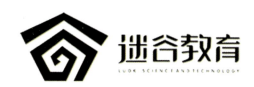

迷谷教育是一款线上教育品牌,客户要求字体设计能够表现科技、时尚、高端和便捷等特性。本案例采用树林体,在字体笔画中融入林叶、树干和山谷的形象。

◎ 笔画分解

"迷"字的"辶"做了树干效果,竖笔画采用粗体形式,并将笔画两头顺着一个方向做了修剪,以增强整体辨识度。

◎ 设计要素

◎ 设计详解

调整字体笔画的走向，让所有笔画看起来更有方向性，显得清晰明朗。

设定方向后，在字体局部上做更多的细节调整。添加曲线，更加凸显笔画的方向性，从而贴合迷谷树在神话中具有的指路功能和该品牌所代表的教育行业具有的传道授业解惑功能。

将"谷"字单拎出来，以树木的年轮和谷堆为原型设计一个符号形象，形象生动。

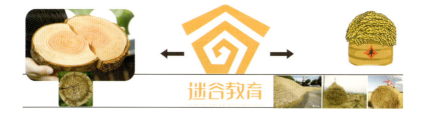

◎ 应用效果

4.20 从知科技

从知科技是一家从事开发线上学习类 App 和知识付费平台的企业，方便人们一边学习一边将学到的内容学以致用并从中创收。客户要求字体设计能够体现出科技、便捷、进步的理念和"知行合一"的精神。

本案例采用粗木体，横竖笔画都坚实有力，像一棵大树一样直立在眼前。

◎ 笔画分解

字体笔画圆润无直角，"知"字的"口"字旁做了一个循环效果，上下左右都有一种对称美。

◎ 设计要素

◎ 设计详解

"从"字由两个"人"字组成,将"从"字的两个"人"采用拟人效果,设计出两个"人"正在行走的姿态,同时也能将其看成一个人正在行走的两只脚。

"知"的设计方式与"从"字统一,将"矢"部的撇捺两笔设计成行走姿势,但略弱于"从"字,避免重复。"口"部则拆分成两个对称半框,像是两只手组合成相框的形状,表达从中看世界、认识世界的理念。

"科技"两个字的末端设计成刀刃模样,展示出企业的发展雄心,以及想要在互联网教育行业大展拳脚的决心。

字体前的图标取材于星系,代表教育行业有容乃大的思想。

局部演变过程

局部演变过程

局部演变过程

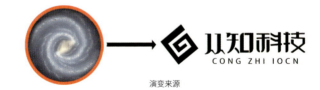

演变来源

◎ 应用效果

4.21 名师殿堂

名师殿堂是一家专门做企业培训的公司，属于教育培训行业。客户要求字体体现知识与教育产品的服务核心，中间融入一些钢笔图形以凸显知识感。

结合企业的属性，本案例采用钢笔体。钢笔体的笔画笔直瘦高、端正文雅，一笔一画都像笔杆一样挺直、有气质。

◎ 笔画分解

"堂"字的两竖像两根钢笔一样垂直下来，"殿"字中的"又"则像是古代大殿里面的车轮石盘。

◎ 设计要素

◎ 设计详解

殿堂给人的感觉是巍峨雄伟,规整大气,为了凸显这一特征,将字体进行规整化处理。

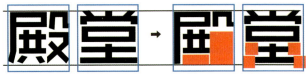

字体改造演化

"殿堂"是本次设计的重点,添加笔尖和车轮等元素,让字体看起来规整又不失有趣。在添加元素的时候,可以考虑多种方案,以便找出最合适的。

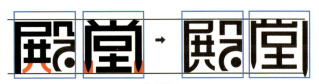

字体改造演化

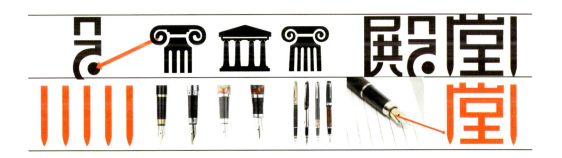

◎ 应用效果

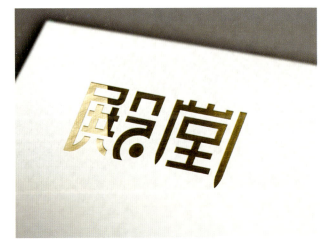

4.22 刀鱼科技

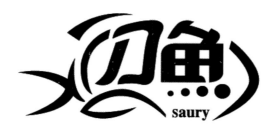

刀鱼是一种洄游鱼类,平时生活在海里,每年2~3月份由海入江,溯江而上进行生殖洄游。刀鱼科技采用刀鱼为名,想要表达出逆流而上勇于拼搏的精神。客户要求在字体设计上也能够体现出这一点,并且表达出鱼在海洋中畅快游动的感觉。

本案例采用肉条体,字体设计成鱼身丰厚滋润的样子,字图结合,活泼生动。

◎ 笔画分解

鱼尾直接用两笔笔画组成,鱼头是跟鱼字的四点水相结合,整体看上去像一条正在游动的鱼,动感十足。

◎ 设计要素

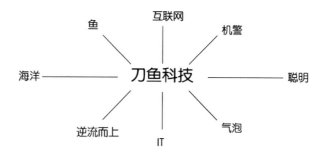

◎ 设计详解

结合企业名称的含义,以鱼的形态作为字体设计的整体外观,然后将"刀鱼"两字嵌入其中作为鱼的骨肉,图字结合,形象生动,能够给人留下深刻的印象。

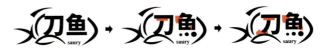

局部演变过程

将"刀鱼"的笔画设计成粗细不均、拐弯圆润的形态,并将笔画端点设计成具有一定的尖锐感,让两个字更加完美地融入鱼的轮廓中。

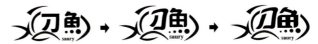

局部演变过程

演变来源

"鱼"字下面的四点设计成水珠形状,看起来既像是鱼体内的脊骨,又能表达鱼在水中畅游的意义。

◎ 应用效果

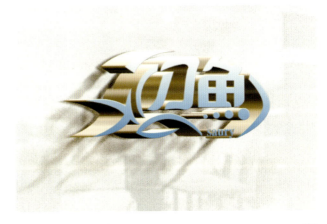

4.23 空之净

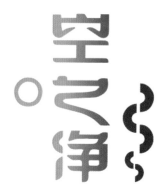

空之净环境科技有限公司致力于研发和引进防尘防霾、净化空气、节能环保的高科技功能性系列产品，努力创造更清洁、更健康、更舒适的室内居住环境。客户要求字体设计要体现禅意，以及空气净化器能够带来的舒适清新感。

厚烟体，笔画流向如烟、浑厚有力。

◎ 笔画分解

空之净的"之"字设计成一缕升起的烟雾，富有意境感。

◎ 设计要素

◎ 设计详解

本案例的设计灵感来自香炉和焚香时的青烟。"空"字融入了香炉的形态,"之"字本身就具有蜿蜒感,设计成青烟形态正合适。

局部演变过程

"净"字的"冫"结合青烟与水流的形态,上行蜿蜒。"争"字部设计成香炉倒置形态,以表示倾倒香炉灰的意思。

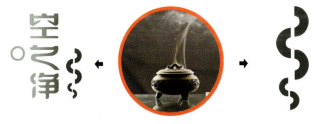

局部演变过程

演变来源

◎ 应用效果

4.24 舟港湾

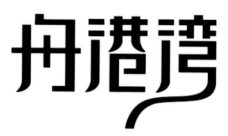

舟港湾是一个别墅项目，别墅区的西南侧依傍温榆河，有长达1800米的河岸景观线，环境优美，空气清新。客户要求字体设计能体现大气、豪华、宽广和傍水等特点，高端简洁，具有国际范。

本案例采用波涛黑，在黑体的基础上加一些波浪，具有一定的韵律美感。

◎ 笔画分解

"湾"字的"弓"字部分做飘带化设计，其他笔画进行连接处理，简化"港"字。

◎ 设计要素

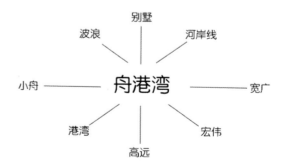

设计详解

舟是小船,小船无浆难前行,因此在设计"舟"字的时候将木浆的形态融入其中,作为一撇,像是在推动小舟前行。

"港"字笔画其实不多,但是横竖转折较多,就显得有些繁杂,因此在设计"港"字的时候,首先规整笔画,让笔画的方向更具有统一性,以达到笔画未减却看起来更简洁的效果。在此基础上加粗笔画,让"巷"部的上半部看起来像个天井,而下半部则像个回廊。天井加回廊的设计,表现出建筑不失精致的宏伟感。

"湾"字的设计则直接与水有关,"弯"字的上半部分将左右两点拉横,让整个上半部看起来像是一栋构造精致的房屋。下半部的"弓"字则采用飘带设计,看起来像是蜿蜒流淌的河水,上下结合表现出房屋依山傍水的美感。

局部演变过程

局部演变过程

演变来源

应用效果

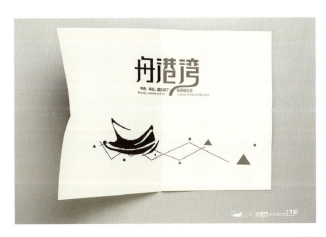

4.25 臻爱益生

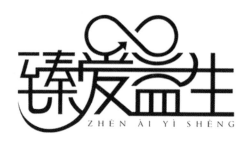

臻爱益生是细胞健康行业的品牌，客户要求字体呈现出细胞抽出进行培育、再输回人体的一个过程，体现循环感。

本案例采用衬线体，结合循环图标，会有一种生物活性循环不息的感觉。

◎ 笔画分解

对衬线体进行变形，展现出生物的饱满活力感。

◎ 设计要素

◎ 设计详解

该品牌的字都比较复杂,笔画较多,因此采用的设计方式是提取一个偏旁做变形,让整体有一种符号感。

首先把原型字体加粗,增加稳重感。

原型字体

臻爱益生

↓

加粗一些

臻爱益生

再依据选中的拟态对象做变形。把沙漏简化成一个横放的8字,代表数学中的无限符号,表示循环的含义。

 图片来源

把这个符号放在品牌名的正上方,连接"爱"字和"益"字,这既是对字体的一种变形,又是对品牌意义的一种表达。

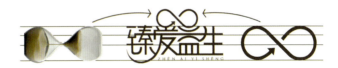

◎ 应用效果

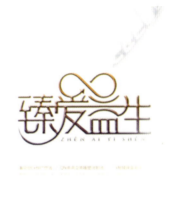

4.26 中命

中命是一家经营周易文化商业运作的公司，客户要求字体设计简约古朴，能体现易经中的命运论，让人一看就能意识到这是一家与周易文化相关的公司。

本案例采用中性粗黑体，笔画之间粗细统一，具有极强的视觉识别性。

◎ 笔画分解

字体的横与竖都保持一样的粗细，统一有秩序。

◎ 设计要素

◎ 设计详解

命理学说往往讲究因果有序，凡事不能走极端，因此在动手设计字体前，先确定字体的风格：锐而不锋、柔而不弱。

将"中"字的"口"部做了开口，让循环中断，寓意从天道中窥得一线天机，然后将"口"字的斜线相对的两个拐角做成曲线，与另外两个直角互为对称，表示不偏不倚。

将"命"字最上面的撇捺两笔连在一起，做成既像是屋顶又像是翻开后倒盖的书。将下面一横拉长，贯穿左右挡在撇捺下方，像是在承重。把"口"做成朝上的凹口造型，像是在源源不断地接受着书籍中的知识或者命理学说的指点。"卩"部则做了封口，寓意自己的命运由自己掌握。

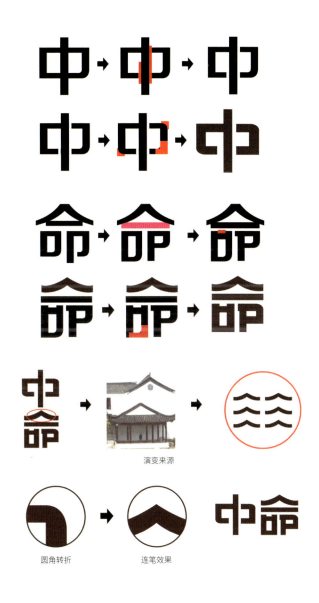

◎ 应用效果

海报字体

第 5 章

在设计海报的时候,字体的选择和使用是非常重要的一个因素。一个优秀的海报设计,往往都会有一个引人注目的标题。选择使用正确的字体可以将简单的布局变得丰富。本章将通过多个实战案例来分析海报字体的设计秘诀。

FONT DESIGN

5.1 西游记

《西游记》是中国四大名著之一,其中具有代表性的标志是孙悟空拥有的一朵筋斗云和一个紧箍圈。在进行字体设计时可以融入这两个元素,以提高字体的识别性。

字体采用祥云体,用线条构成云的特征,笔画尽可能生动,两端对称,让构图呈现一种平衡感。

◎ **笔画分解**

用线条做出云朵的形象,字体的顶部两端翘起,这样3个字结合在一起后,字体的上部结构看起来就像一个完整的紧箍圈。

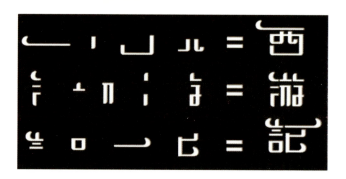

◎ 设计要素

◎ 设计详解

以黑体为基本字体,在其上进行变形。

"西游记"3个字的顶部融合紧箍和祥云做了一个连体设计,让这3个字既能紧密相连,又能保持各自的独立性。

顶部保持统一后,每个字的下半部分就需要保持水平线上的对齐,把重心控制在一个水平线上。

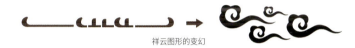

黑体上修改

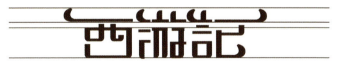

祥云图形的变幻

字体上中下对齐的部位

◎ 应用效果

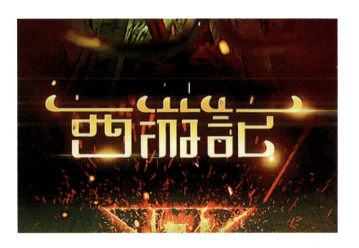

5.2　楚乔传

《楚乔传》是一部以女性为主角的古装电视连续剧，女主楚乔展现出坚毅勇敢，永不服输的精神。结合电视剧的定位，字体采用柳叶体。柳叶体的笔画形状非常像一柄柳叶刀，线条窄而长带着微弯的弧度，杀气与柔情并存。

◎ 笔画分解

笔画间藏着一些兵器，比如既像银钩又像长戈的单人旁，还有形似柳叶刀的撇、捺等。

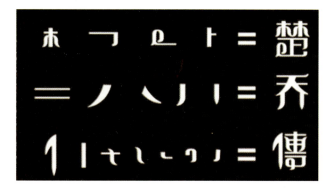

◎ 设计要素

◎ 设计详解

"楚乔传"3个字体现出女性的坚韧不拔、柔能克刚，因此在字体设计上添加了一些曲线元素。

在不影响曲线所展现出的柔韧气质的前提下，可以适当添加一些利刃设计，以表现女主在剧中巾帼不让须眉的气势。

再加上本剧是以古代为背景，因此在不影响阅读的情况下，可以尝试使用繁体字，以增加字体的厚重感和古风韵味。

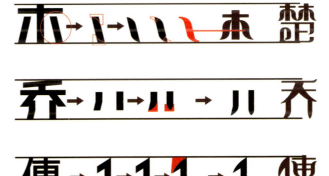

局部演化流程

◎ 应用效果

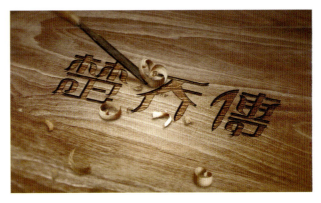

5.3 食蚁兽

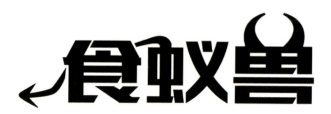

客户要求"食蚁兽"的字体设计要体现出食蚁兽这种动物的形象,字体要浑厚稳重,能作为海报的大标题应用在商业项目中。

兽角体,把兽角融入字体设计中,表现出食蚁兽的形象特征。食蚁兽的尾巴也可以作为撇、捺等笔画的设计灵感。

◎ 笔画分解

"食"字的右边设计成尾巴的形状,"兽"字的两点设计成兽角的效果,"蚁"字的虫字旁上部做出一个触角与尾巴相连的效果。

◎ 设计要素

◎ 设计详解

"食蚁兽"中的"兽"字上半部分做了兽角变形，让两点变成两个相对的长角，显示出勇猛和力量，并将其作为了"食蚁兽"的头部，为后面把"食蚁兽"3个字塑造成一只兽类形状奠定了基础。

兽一般都有尾巴，这里参考了狮子的尾巴，在"食"字中增加了一条尾巴造型，作为"食蚁兽"的尾部。

以黑体为基础字体，进行以上的变形，以符合客户想要的效果。

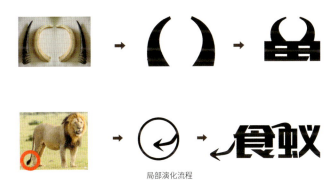

局部演化流程

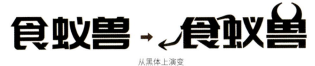

从黑体上演变

◎ 应用效果

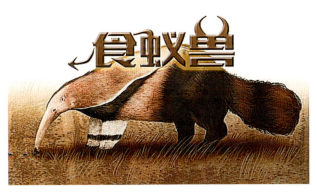

5.4 分秒必争

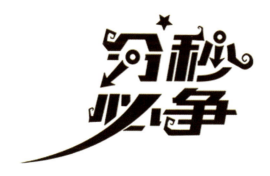

分秒必争体现出时间的紧迫感。本案例采用魔法体,表现时间容易消失殆尽一去而不返的特性,使整个字体充满魔幻感。

◎ **笔画分解**

将字体笔画拆分设计成寓意着分秒的指针,再加上一些卷边元素,整体效果充满了魔法感。

◎ **设计要素**

◎ 设计详解

"分"字根据钟表的分针秒针做变形,把"刀"部的笔画交集点作为分针秒针的转轴。

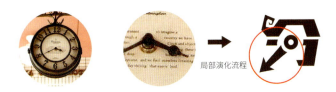

"秒"字也和"分"字一样,依据钟表形态做变形,让两个字保持一致性。

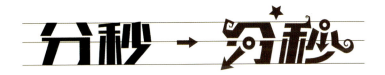

"必"字往往代表一种果决感,因此在设计的时候融入了关刀的形态,并且拖长得像关刀挥出的凌厉感,杀伐果决。

在进行字体排列的时候不一定都要按照水平排列,也可以试试上下分布,做成一个印章形象。该案例中 4 个字两两拆开,各自都有着完整的意义,两两分布保持垂直对齐。

◎ 应用效果

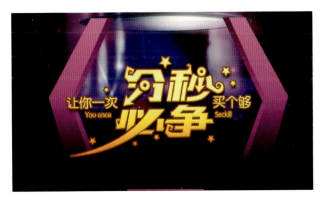

5.5 道士下山

《道士下山》是一部与道家、修炼和武学等相关的电影，字体设计的要求是需要体现出正义感、气势磅礴和书法气息。

◎ 笔画分解

笔画两端带有一定锐利的刀锋，符合书法的韵味。每一笔都遒劲有力，体现着刚正不阿和邪不压正，符合道士下山于红尘乱世中诚心求道法的主题。

◎ 设计要素

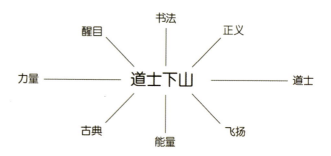

第 5 章　海报字体设计

◎ 设计详解

影片中道士下山不是一步步走下山，而是凌空飞跃飘逸如仙，因此在"道士"和"下"这3个字的设计上，可以采用落笔重、抬笔快、扫尾干净利落的设计手法。

山是稳定厚重的象征，因此在设计"山"字的时候，笔法上要与前3个字有所不同，笔墨要重，笔触要厚。

单个字体设计完成后，需要将4个字巧妙地组合在一起，如果是直接并排放置，会破坏字体设计的效果。采用错落有致的排列法，不仅具有设计感，而且能体现出道士下山时在险峰树梢上跳跃前行的形态。

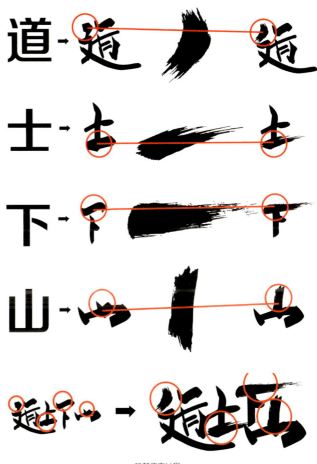

局部演变过程

◎ 应用效果

5.6　刷新纪录

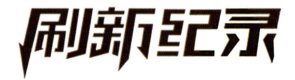

"刷新纪录"意味着奋力拼搏、超越自己，字体需要表现出刚正坚毅的气质，因此本案例采用碑文体。碑文体的笔画有一种刀刻的石纹感，表达出成绩被记录的寓意。

◎ 笔画分解

字体向右方倾斜，秩序井然兼具动感。笔画干脆利落，笔锋凌厉。

◎ 设计要素

◎ 设计详解

刷新纪录代表着一股冲劲，因此把四个字按同一方向倾斜，展示出一种排山倒海的气势。

加上斜度效果

能够刷新纪录的人通常都有着利刃出鞘的气势，可以将利刃的形态融入字体笔画中，以凸显这种气势，给人以鼓舞。

修剪以后形成

"刷"字的撇在端点上增加了一个三角形并拉长，让它看起来像一把要破开旧态的利刃。将"刂"的钩变成一个往外张开的梯形，并适度拉长，让它和延长的一撇保持统一走向。

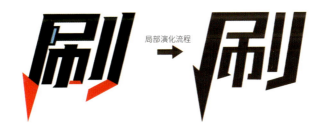

局部演化流程

◎ 应用效果

游戏字体

第 6 章

游戏字体主要从趣味性、玩味性的角度设计,在笔画上尽量选择一些有个性的风格元素,像具有森林场景的游戏在字体设计上可以体现木材元素,表达大自然的感觉。而一些冷兵器战争的游戏,在笔画上增加刀枪元素,以彰显游戏的魅力。

设计

FONT DESIGN

6.1 迷谷动物园

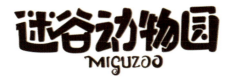

"迷谷动物园"是一款儿童 AR 识字卡产品,通过科技提升学习的趣味性,让孩子能够在玩耍的过程中学到知识。

根据产品的特性,字体设计采用动物园体,其笔画都像一根根木桩,短粗圆润,有趣生动。

◎ 笔画分解

"物"字的"勿"斜过来就是木栅栏的形状,而"谷"字和"园"字的"口"都设计成嘴巴的形状。

◎ 设计要素

◎ 设计详解

由于产品与儿童相关,因此在进行字体设计的时候,需要先抹去锋利的棱角部分,让字体看起来更加活泼可爱。

局部演化流程

"动物园"3个字也是这样,与"迷谷"保持一致,将能设计弧度的地方都添加弧度,让字体看起来更柔和。

其中的英文名则参考了哥特风动画里最常用的圈圈树枝形态,做出与中文名不同的风格,保持一种互相联系又别具特色的设计感,从而增加字体的多样性。

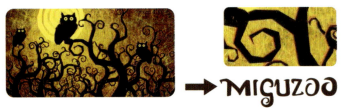

笔画创意来源

◎ 应用效果

6.2 魔法节

魔法节是游戏里发放福利的节日,因为带有魔法的汉字,本案例就采用魔法体,展示浓郁的魔法感,并且体现游戏的趣味感。

◎ 笔画分解

将字体笔画拆分出来,设计一些卷边的元素,使整体效果充满了魔法感。

◎ 设计要素

◎ 设计详解

"魔法"最先让人想到的就是女巫,而女巫的标志是扫帚和巫师帽。因此在进行字体设计时,将笔画做相应的变形处理,边边角角的地方增加冒尖和鹰钩鼻等特征。

局部演化流程

然后依据需求和可行性做更进一步的细节设计,让字体更加贴合需要表达的主题和感觉。

局部演化流程

"魔"是本案例最重要也最难处理的一个字,这个字的细节设计也是最多的,包含了古堡、蝙蝠和女巫等元素。

◎ 应用效果

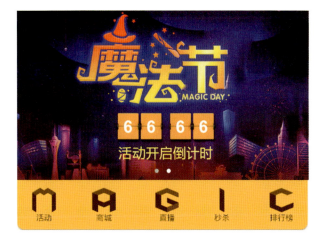

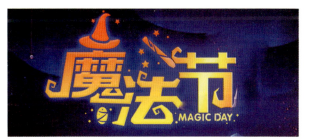

6.3　蛋蛋节

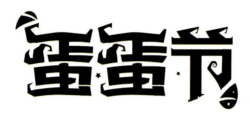

在游戏世界中为了契合万圣节,策划了蛋蛋节,为玩家提供福利,客户要求字体设计体现彩蛋魔法的效果和游戏的创意感。

◎ 笔画分解

本案例采用魔法体,在魔法体的基础上添加彩蛋的变化效果。

◎ 设计要素

第 6 章　游戏字体设计

◎ 设计详解

这是一个需要表现魔法元素的案例，在字体上增添魔法帽和枯枝设计。

然后将"蛋"字整体微微弯曲，打造出一种即将弹起来的感觉，以表现调皮可爱的特点，并拉宽字形，使之显得更加憨态可掬。

在"节"字上添加魔法帽和枯枝设计，在不改变高度的前提下拉宽整个字形。在最后一笔的下方，添加一个彩蛋元素，以呼应主题。

以下是彩蛋形态的设计过程。

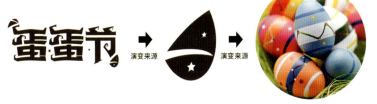

局部演变过程

◎ 应用效果

6.4 传说

传说

这是一款暗黑游戏项目,客户要求字体体现刀剑的感觉,要有一定的变形力度,个性地表现"传说"这两个字。

结合本案例的特点,采用匕首体。匕首体的笔画带刀带刺,十分凶悍。

◎ 笔画分解

"传"的"亻"就像长勾和匕首,再加上各种尖刺元素,让整个字体的形状更偏向兵器。

◎ 设计要素

◎ 设计详解

两个字最常采用的设计方式是连笔,连笔不仅能让字与字之间的联系更加紧密,而且能让一个笔画设计延续到两个乃至两个以上的字上,形成统一性。

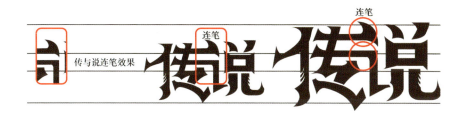

客户明确要求要表现出刀剑这两个元素,在字体笔画里直接融入刀刃、剑刃等元素。

该游戏是一款暗黑类游戏,与刀剑联系的往往是死亡和枯骨,因此在刀剑元素上再加入一些枯骨设计,更能凸显暗黑感和神秘感。

◎ 应用效果

6.5 军师令

客户要求字体要体现虎符的特征,让人一看就能联想到将军下达军事命令的物件,并且小巧自然,古朴厚重。

结合案例特征,采用令牌体,字体笔画组合出一块令牌的效果。

◎ 笔画分解

"军"字的"冖"头设计成花窗一样的图腾,"令"字下面设计成令牌的样子,"师"字则利用回纹纹路元素。

◎ 设计要素

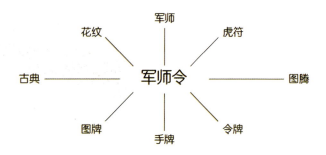

◎ 设计详解

令牌上的字通常都是垂直分布，因此在设计该案例的时候，也采用这种分布结构。

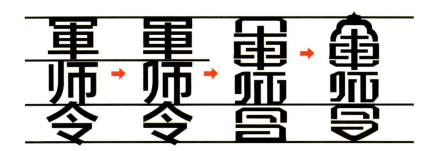

军师令的"军"字采用繁体写法，并将顶部设计成令牌顶部的形状，而"令"字下部也呼应顶部设计成令牌底部的形状，简单的3个字就形成了一块完整令牌的样子。

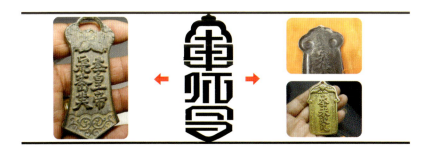

◎ 应用效果

6.6 智策堂

这款字体设计要求端正有力,形意兼具,足够厚重醒目,又不能过度板正,要兼具趣味感。结合客户的要求,本案例采用正大黑体,其字体厚重大气,有耳目一新的效果。

◎ 笔画分解

"智"字的日字底右侧的连接处做了破开处理,没有完全封口,别有韵味。

◎ 设计要素

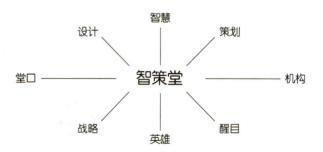

◎ 设计详解

"智"本身代表着智慧，从某种意义上来说，是一种处于规则中又能超脱于规则的处世方法，因此由"智"字来确定整个字体规整大气又不失突破感的调性。

将"智"字上部的"口"字拉长，垂直向下延伸到底部，并与"日"字相连，共用一竖，然后将整个字体的四边都限定在同一水平线内，将原本有些凸出的笔画都削平。

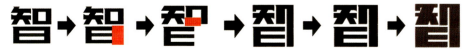

局部演变过程

"策"与"智"的设计方式一样，也是将笔画精简后把四边进行规整设计。

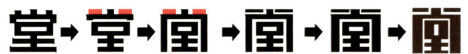

局部演变过程

"堂"的设计思路也相同，创意点在于这个字设计完成后，整个形态看起来就像一座建筑的剪影。

局部演变过程

以下是"智"和"堂"这两个字的局部演变展示。

演变来源

◎ 应用效果

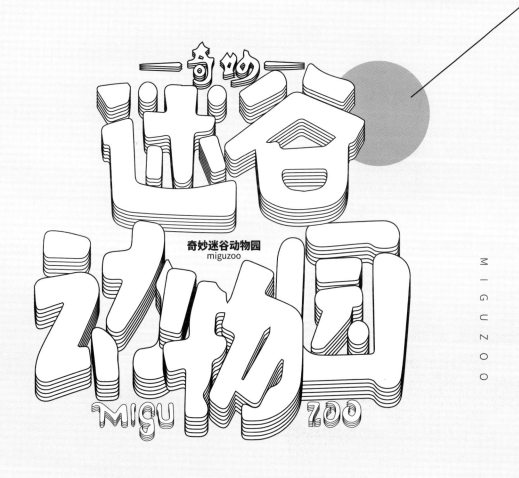

MI / GU / ZOO

字体设计

MIGUZOO

奇妙
迷谷动物园

YAN
MO

—
YANMO
FONT
DESIGN

言墨